動漫
實戰演練

健一　建帆　編著

新一代圖書有限公司

校審者簡介

林維俞

現任　高雄師範大學視覺設計系 助理教授

臺灣師範大學美術系博士班 藝術指導組 進修

高雄師範大學視覺傳達設計研究所 畢業

專長　公共藝術、電腦繪圖、3D動畫等

獲獎　2010高雄市前鎮高中 公共藝術 第一名 四方匯聚、河畔紀事

　　　2008高雄市左營國中 公共藝術 第一名 躍升中的左營

　　　2008高雄縣鳳山220週年 地景藝術 第一名 翔鳳之門

　　　2007高雄市世運主燈 公共藝術 第一名　乘風破浪世運啟航

著作　Public art and design creative expression ISBN 978-957-41-7487-4

國家圖書館出版品預行編目資料

動漫實戰演練 / 健一、建帆著. --新北市：
　　新一代圖書，2011 . 05
　　　面； 公分
ISBN 978-986-6142-13-0（平裝）

1.漫畫 2.動畫 3.繪畫技法

947.41　　　　　　　　　　　　　100005556

動漫實戰演練

編　　著：健一、建帆

校　　審：林維俞

發 行 人：顏士傑

編輯顧問：林行健

資深顧問：陳寬祐

出 版 者：新一代圖書有限公司

　　　　　新北市中和區中正路906號3樓

　　　　　電話：(02)2226-3121

　　　　　傳真：(02)2226-3123

經 銷 商：北星文化事業有限公司

　　　　　新北市永和區中正路456號B1

　　　　　電話：(02)2922-9000

　　　　　傳真：(02)2922-9041

印　　刷：五洲彩色製版印刷股份有限公司

郵政劃撥：50078231新一代圖書有限公司

定價：320元

ISBN： 978-986-6142-13-0

2011年5月印行

前 言

一個藝術工作者要想成為藝術家必然需要歷練許久，在精神上，創造力上，想像力上都需要一次又一次的充電，直到可以將光芒釋放出去。

漫畫，這個讓歐洲人癡迷的第九藝術，讓日本瘋狂的藝術形態，讓美國成為英雄漫畫故事的主流。在中國，漫畫有著悠久歷史的文化背景，記載著無數前輩的創作歷程。它不斷地散發的魅力，讓孩子大人都為它著迷。我們熱愛它，我們閱讀它，我們追捧著這種藝術方式。為了能夠掌握這種繪畫方式，從學子生涯就開始不斷地臨摹創作，就像一天三餐，如果不隨手塗幾筆渾身就會莫名地難受，直到現在，也許這就是所謂的動力，這種動力又源自於創作完成後得到的欣喜，得到的那種成就感。相信每一個人都願意成為傑出的人，並且能影響到周圍的朋友，這是一種力量，多少年來我一直沉醉在這種磁場中，就像被它吸住一樣，不由不去關注它，愛它，注入自己的力量讓其更加強大。

本書筆者整理了一些帶有繪畫步驟的作品，希望能夠讓愛好漫畫創作的工作者能夠更好地理解創作原理以及繪畫的意境。

目　錄

一、漫畫繪製工具

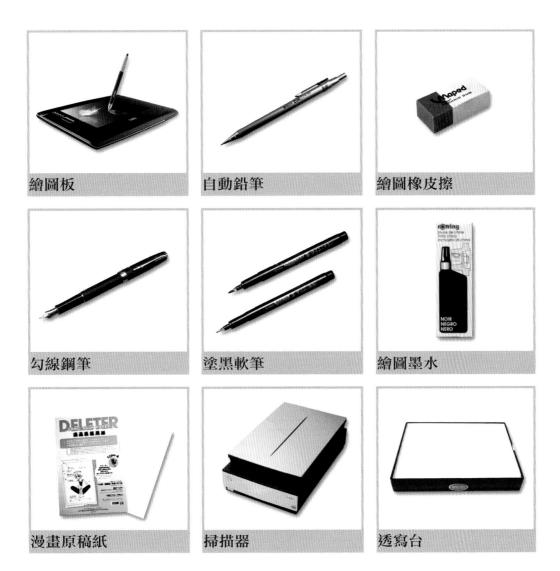

繪圖板

自動鉛筆

繪圖橡皮擦

勾線鋼筆

塗黑軟筆

繪圖墨水

漫畫原稿紙

掃描器

透寫台

二、動漫人物形象創作技巧

只有熟知人物的體型特點，才能畫出栩栩如生的人物。

小孩　孩子的頭部較大，一般比例為三至四個頭身。

男性　男性肩膀較寬，鎖骨平寬而有力，四肢粗壯，肌肉結實飽滿，一般八個頭身。

女性　女性肩膀窄，肩膀坡度較大，脖子較細，四肢比例略小，腰細，胯寬，胸部豐滿，一般七個頭身。

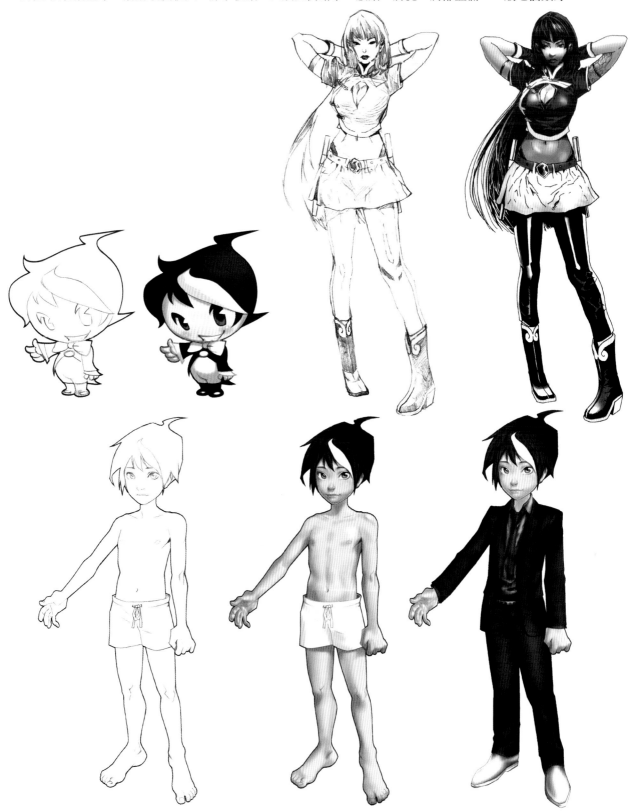

漫畫中為了表現人體之美，經常採用一些誇張的畫法，也就是在適當的部位做一些變形處理，常會運用一些誇張手法將人物的身材拉長，但是變形是建立在人體基本結構基礎上的。正確掌握人物的比例關係，對畫好漫畫是很重要的。

女孩子的特點是全身曲線圓潤、柔美，要注意胸部和臀部的刻畫。手、胳膊與腿要纖細，手腕和大腿根部在同一個位置，手肘的位置在腰部附近，畫側視圖時，要注意畫出關節部位、臀部與大腿根部處的關係，肩膀的位置畫準確手臂就顯得自然了。

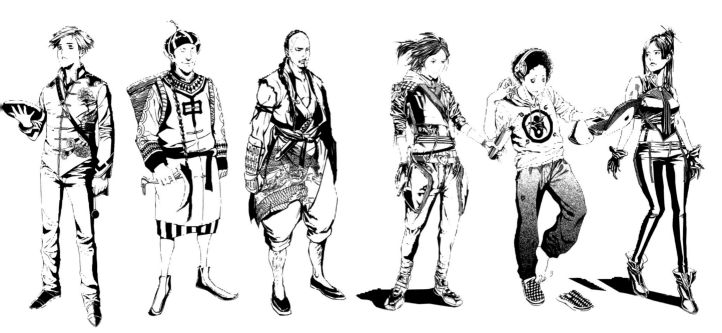

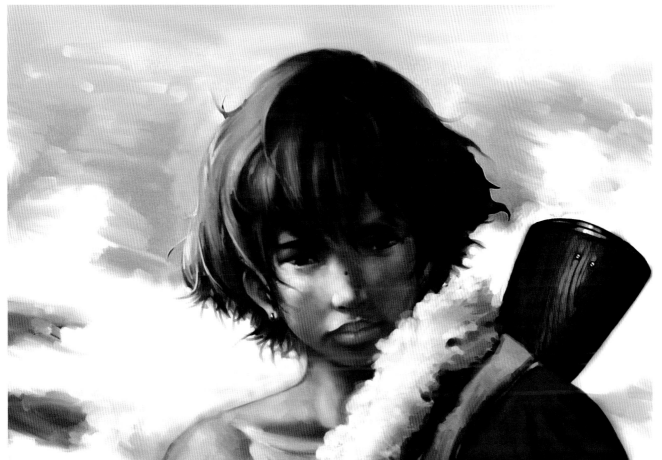

案例賞析

悟空的三種造型設計分別是三個不同時期的形象，都是鉛筆起稿掃描後調節明暗關係。動作一致，著裝變化。

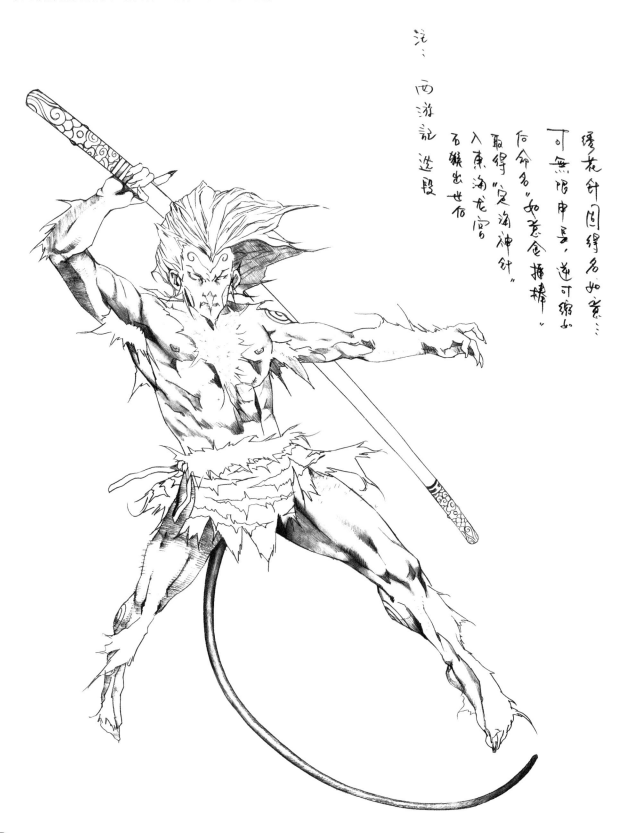

注：西遊記選段

緣花針因得名如意……可無限伸長，逆可縮小。命名為"如意金插棒"取得"定海神針"入東海龍宮石猴出世佰

　　在畫素描時應慢慢進行，仔細辨認各種光線中哪些最明亮，陰影之中哪些最黑暗，而明暗又如何交接。
觀察它們的份量，並互相比較。注意輪廓的走向，注意線條上哪段向一邊或另一邊彎曲，哪些地方比較明顯或
不明顯（即什麼地方粗，什麼地方細）。最後，應當留意明暗的融合，像煙霧一樣分不出筆觸和邊界。
當你如此用心的練熟了手感和判斷力時，你就會在不知不覺中，進入下筆神速的境界。

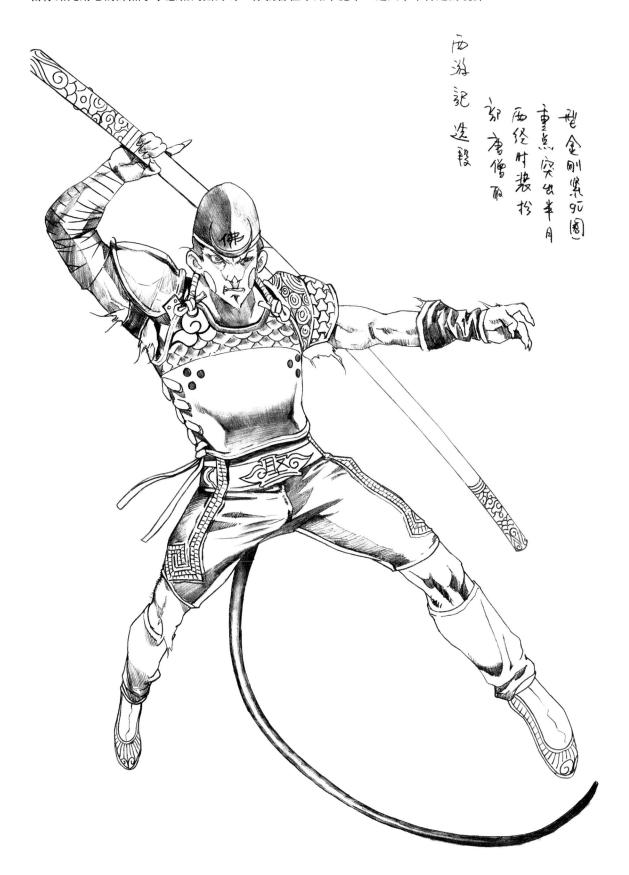

西游記 选段

鍍金剛紧衍圈
重点突发半月
西终时装扮
部唐僧取

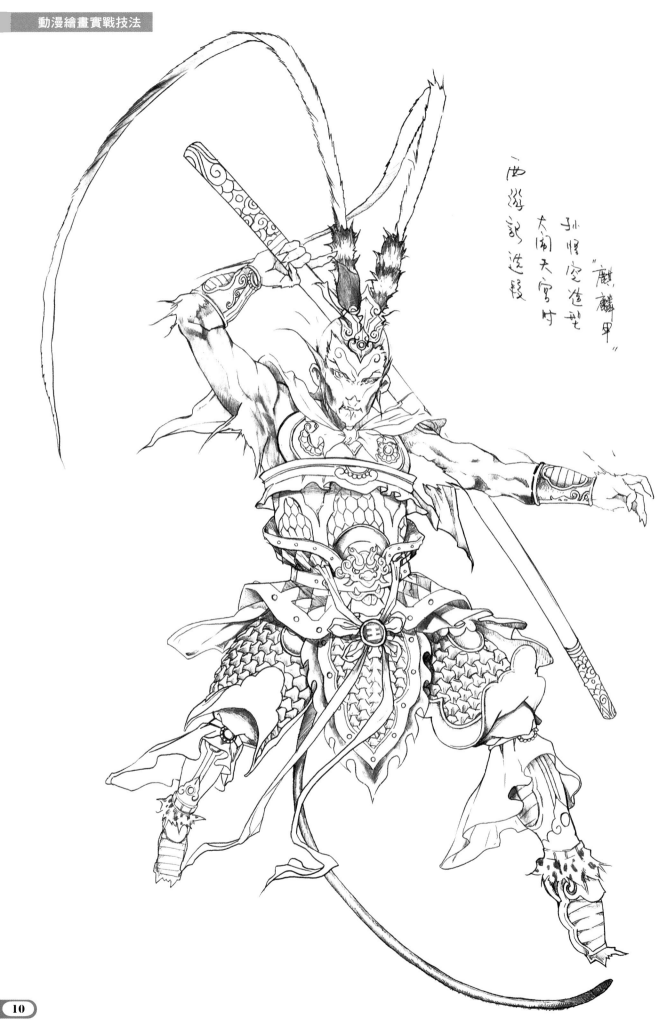

西遊記選段
孫悟空造型
大鬧天宮時
"麒麟甲"

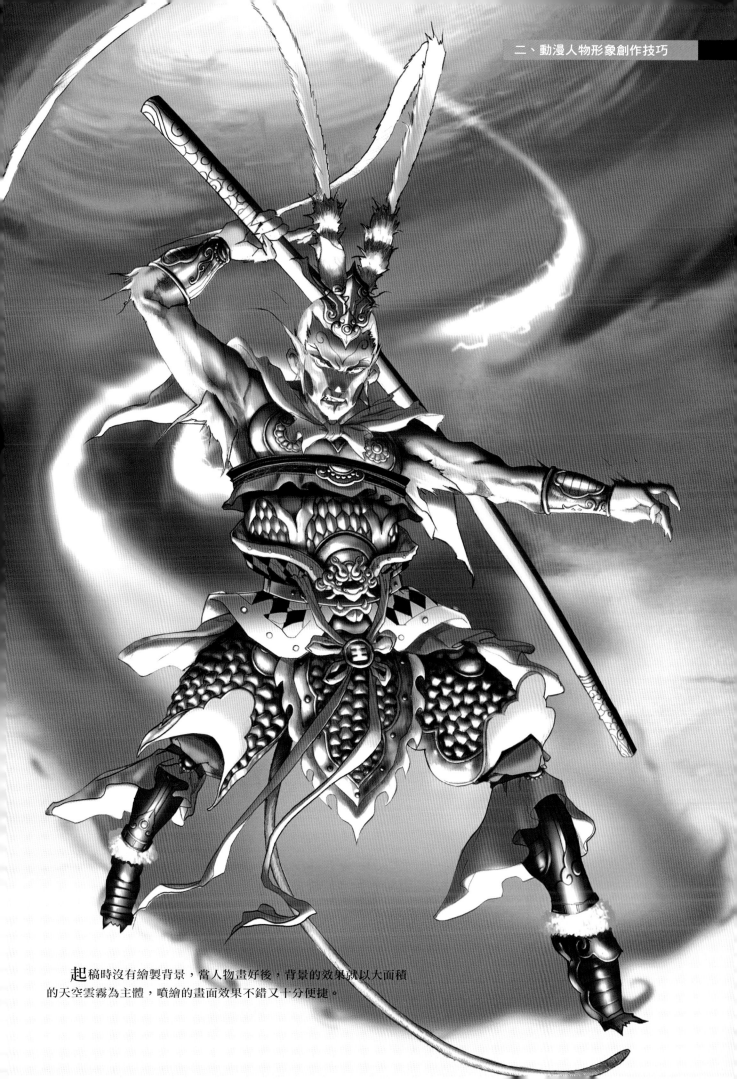

起稿時沒有繪製背景，當人物畫好後，背景的效果就以大面積的天空雲霧為主體，噴繪的畫面效果不錯又十分便捷。

這是創作法國版西遊記前期做的孫悟空的人物設定。為了更能配合全書的感覺與市場需要的風格，當時做了很多版本的悟空，這是其中較為成年化的風格，還有個小寵物在肩頭。

畫面全部是鉛筆起稿，在做好稿子後，掃描到電腦裡用photoshop調整灰階的對比度，這樣黑白灰就比較明顯，更容易為後面上色掌握關係。新建一層著色，在圖層中選擇色彩增值模式來上色。

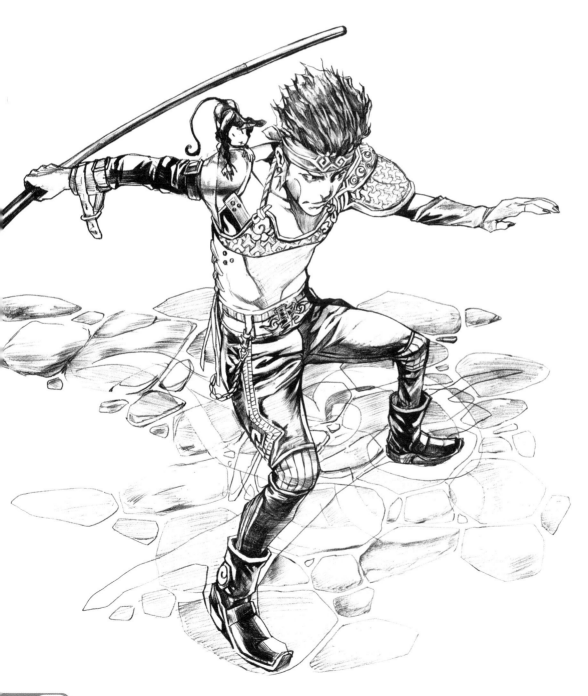

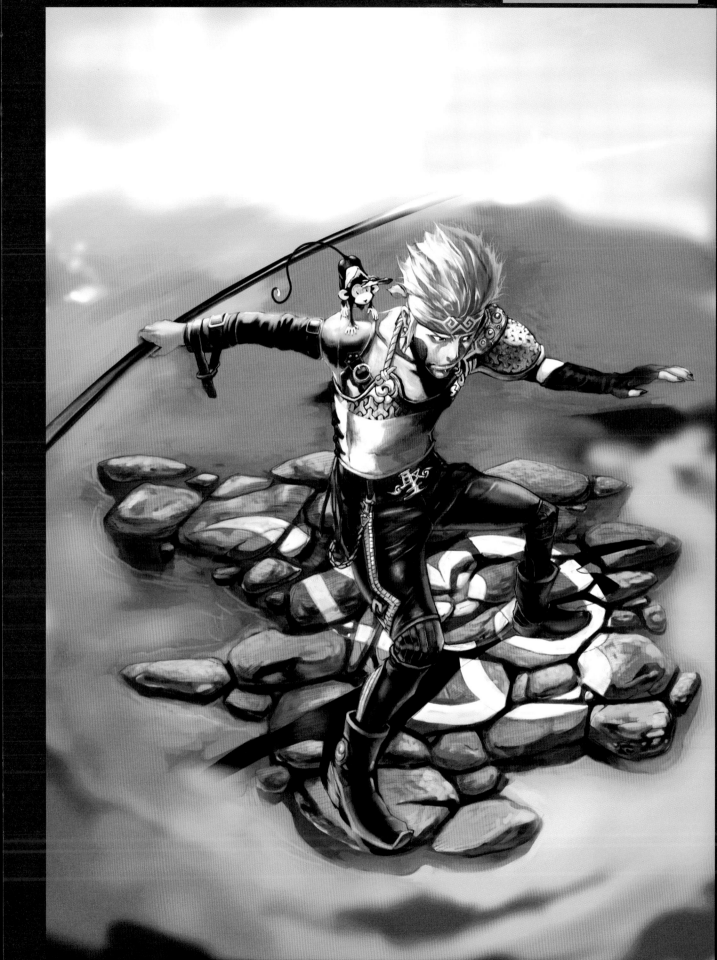

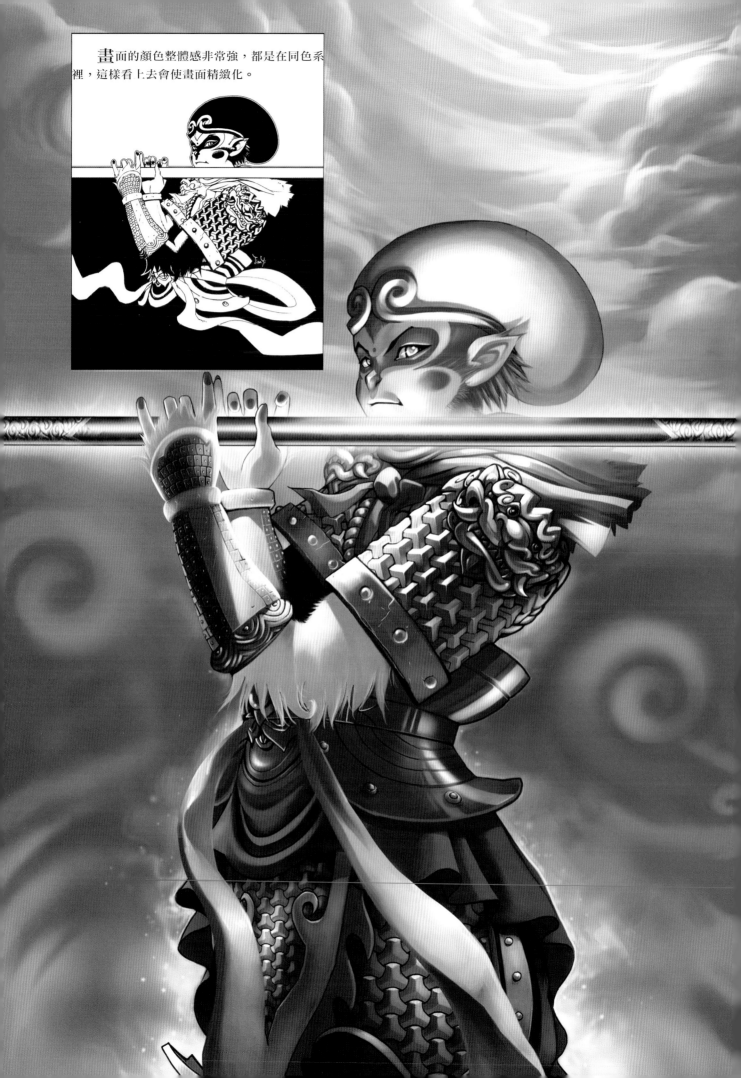

畫面的顏色整體感非常強，都是在同色系裡，這樣看上去會使畫面精緻化。

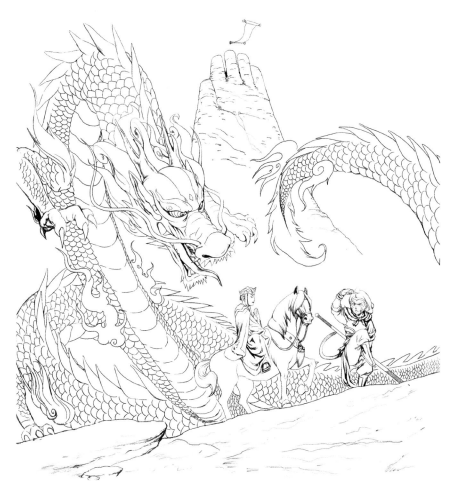

要畫好一幅CG，首先要非常清楚自己想要表達什麼。是突出人物還是描繪風景？或者是一些寫意的速寫(然後在腦海中形成一個模糊的整體畫面，並根據這個畫面畫出草圖。在畫草圖前要進行多方面的考慮，不可以拿著筆想畫到哪裡就是哪裡。這些要考慮的方面包括：畫面的主題，畫面的構圖，畫面的氣氛，各種物體的材質等。在構圖的時候要仔細考究，儘量讓畫面看起來平衡，背景表現圖畫的氣氛，沒有好的背景襯托，畫面就會顯得空洞。精彩的背景和圖畫主體完美的結合，才是一張成功的CG。

把構圖好後繪製的線稿掃入電腦，掃描過後通過"亮度／對比"將多餘部分（指原稿裡細微的多餘線條和雜點）去除。經過反覆地去除多餘線條和修正缺失線條，此時留下的就是主要線條。

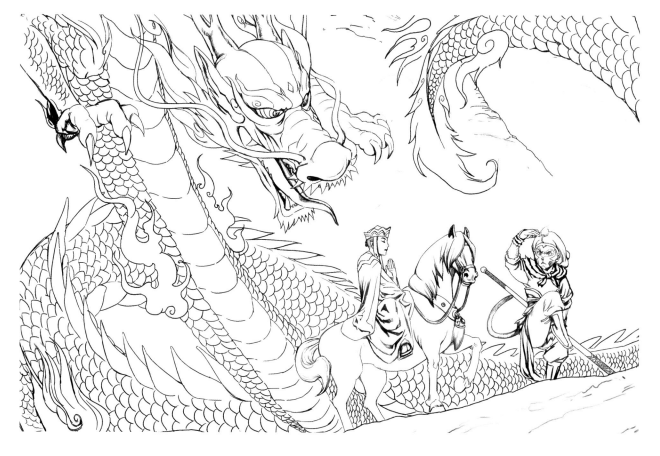

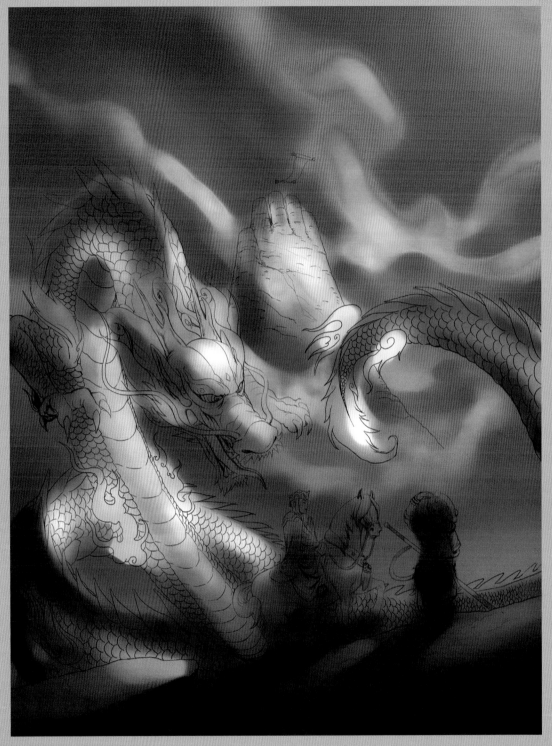

在填色一開始，為了比較容易區分各個區域，最好使用區別較大的顏色（為了突出局部特徵），然後再進行色相和彩度變化。無須為皮膚的顏色用茶色好不好這類問題困擾，請儘量在這階段節省時間，反正先塗上顏色再説。把第一時間內的感覺用大致的色彩塊面填滿整張畫面。

先從背景上色開始。背景的處理要注意細節部分的變化，應該更多考慮畫面的平衡和環境氣氛的營造。可以大致進行粗略地上色，處理和修改細微的部分還是要用心刻畫。注意控制運筆的輕重，調節壓力大小，來呈現雲彩起伏不平的變化，要根據雲的造型下筆。

人物上色。角色本身已經是定好的形象和色彩的，所以用色上不需要另外多慮，現在只考慮環境與光對角色身上色彩的影響，使角色能更融進場景中。我希望這張作品很華麗，耀眼的光芒是不可少的，能把角色表現得威風凜凜，至高無上。利用畫筆的覆蓋能力慢慢將原先粗糙的鉛筆線條蓋掉，而在一些結構的邊緣，適當地保留一些重修的線，可以讓CG作品顯得自然些。

　　繪製過程中要停筆下來不斷流覽作品整體的效果，根據光源的位置、反光色來表現物體的立體感，還要注意遠近虛實的變化。深入刻畫是整幅作品最花時間的階段，也是決定成品品質的重要階段！著手上色時要多懂得運用圖層的模式，這樣可以少花工夫去繪製一些效果。所以我在人物上完基本色彩後會另再建"覆蓋"、"實光"、"柔光"等模式圖層，填上需要的色彩，這樣可以製作出自然的光線效果，不但可以省去繪製時間又可以讓其表現得自然。最後用心觀察整幅畫面的效果，根據個人要求進行對比及強化、畫面色調調整，突出主體，這樣一幅CG作品就完成了。

鋼筆描稿，高光部分簡單地用單線輕輕勾勒。

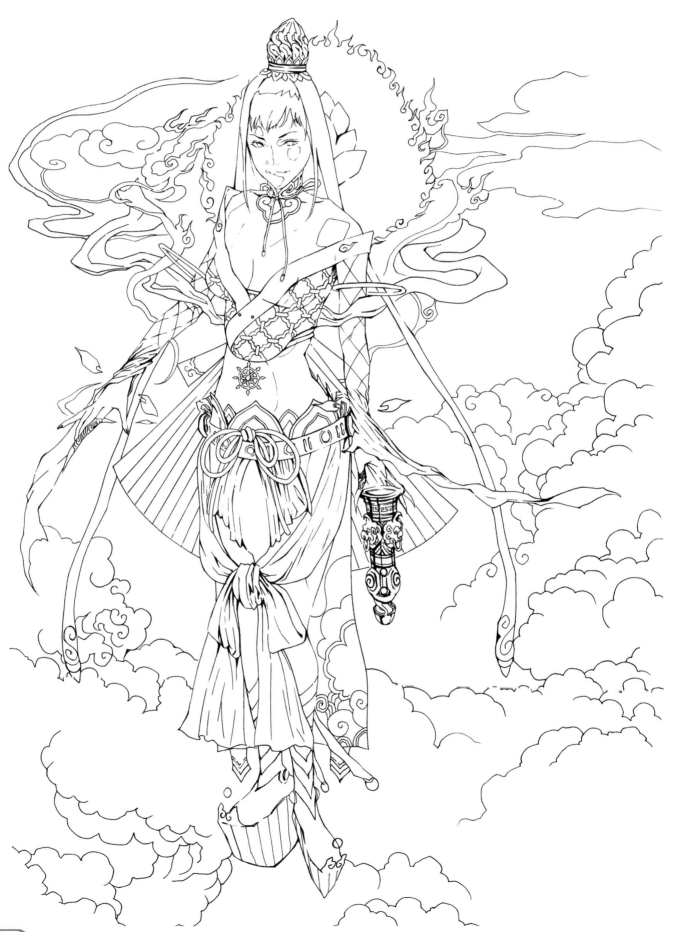

觀音的創作，是非傳統的。顏色比較豔麗，造型也有別於通俗形象。我們應該大量挖掘個人的創造力，讓老的題材新穎化。

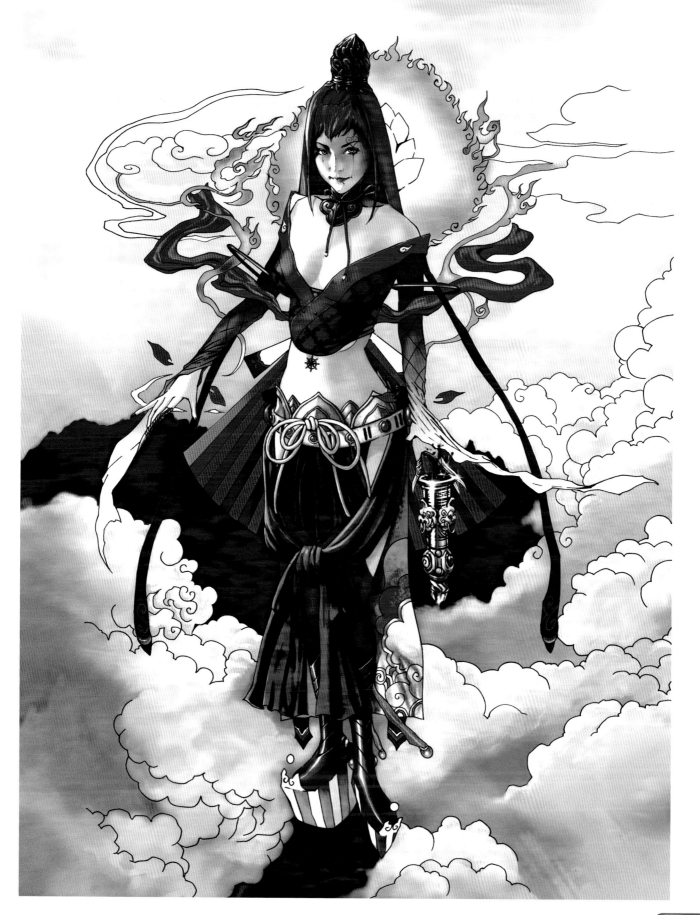

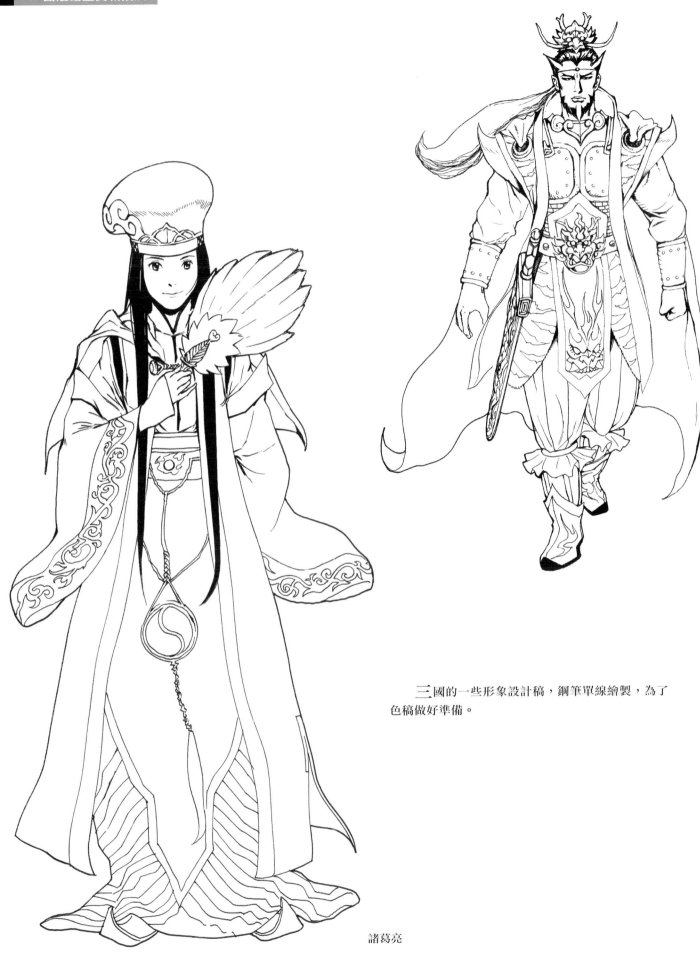

三國的一些形象設計稿，鋼筆單線繪製，為了
色稿做好準備。

諸葛亮

著色後，依然保留線稿。鼻子、嘴巴個別凸起明顯的地方不留線，因為受光力度大，表面光澤自然不要留下黑線。增強立體感與美感。

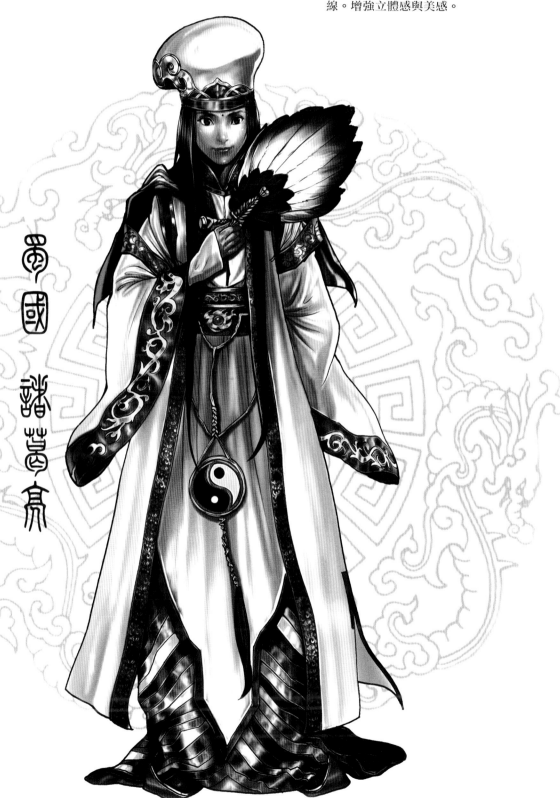

三國諸葛亮

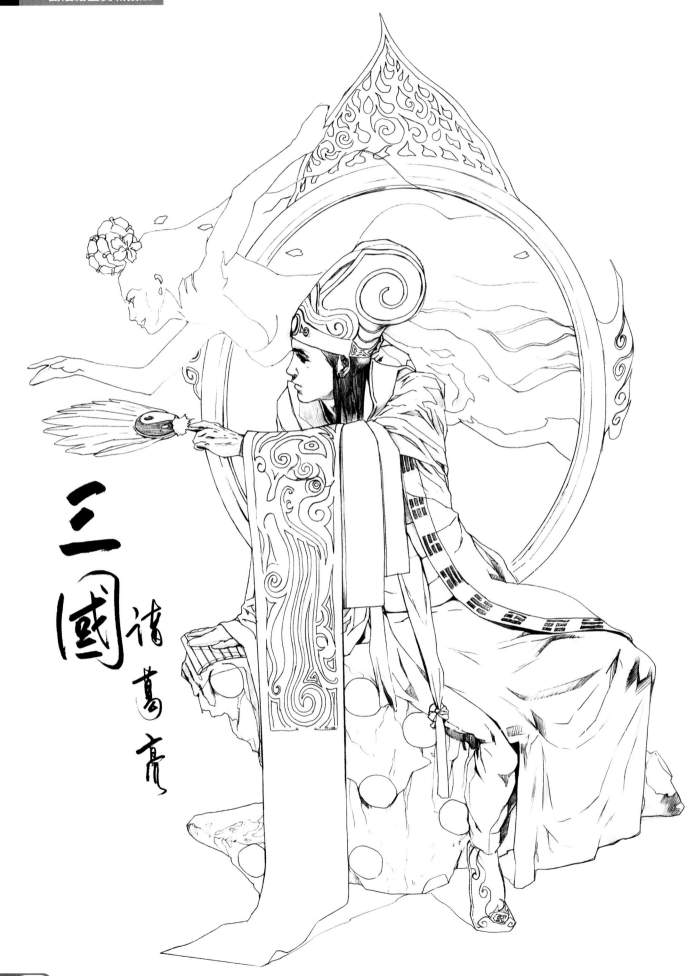

三國諸葛亮

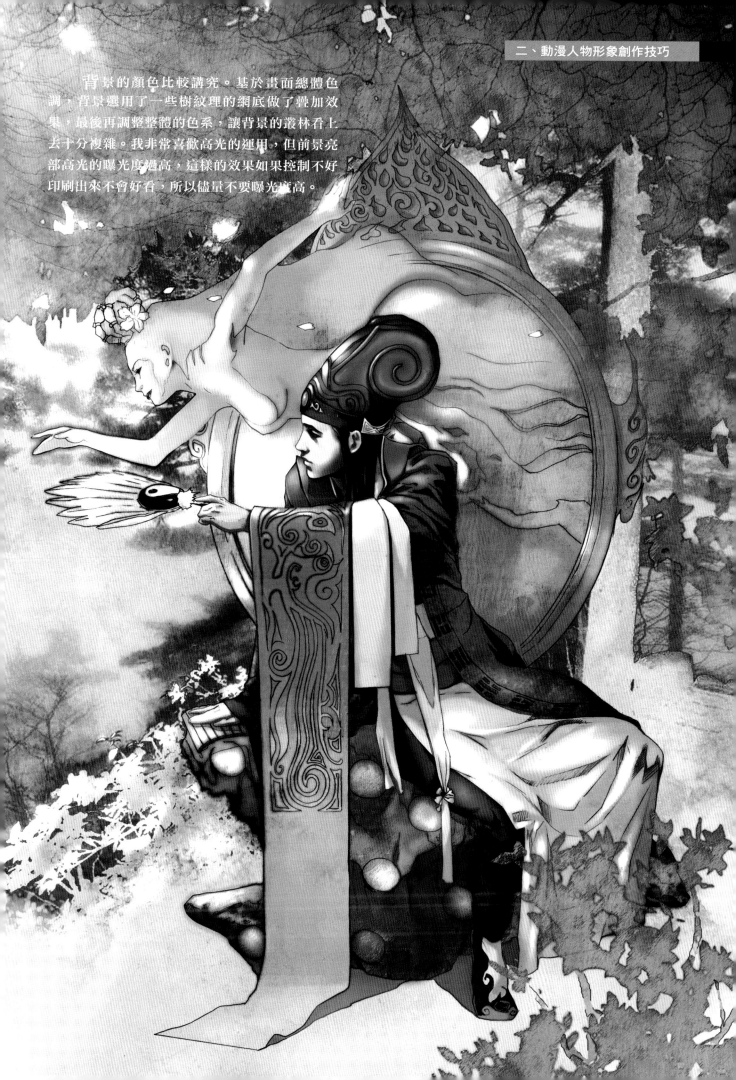

　　背景的顏色比較講究。基於畫面總體色調，背景選用了一些樹紋理的網底做了疊加效果，最後再調整整體的色系，讓背景的叢林看上去十分複雜。我非常喜歡高光的運用，但前景亮部高光的曝光度過高，這樣的效果如果控制不好印刷出來不會好看，所以儘量不要曝光過高。

魯肅

張昭

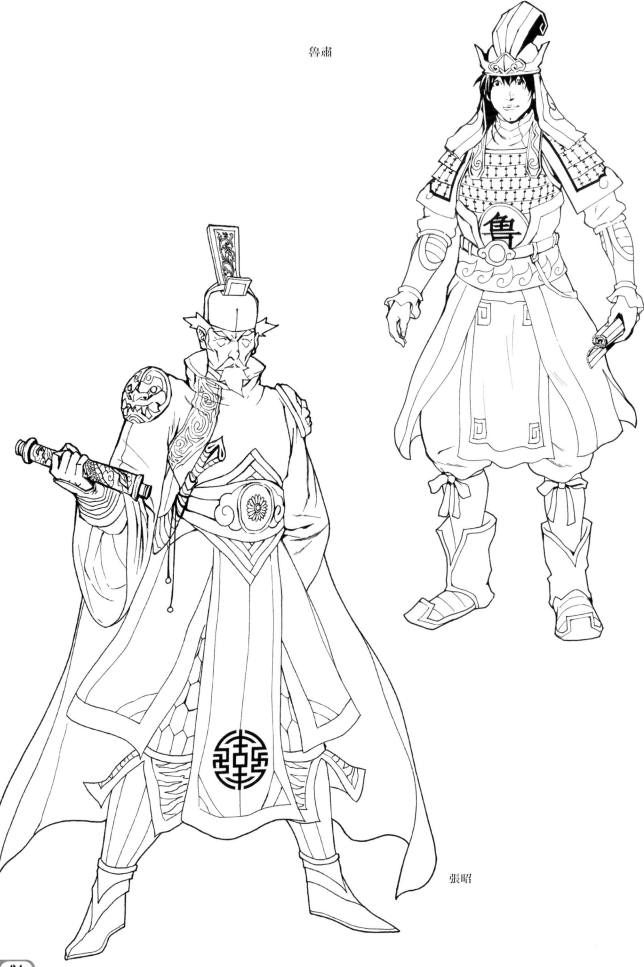

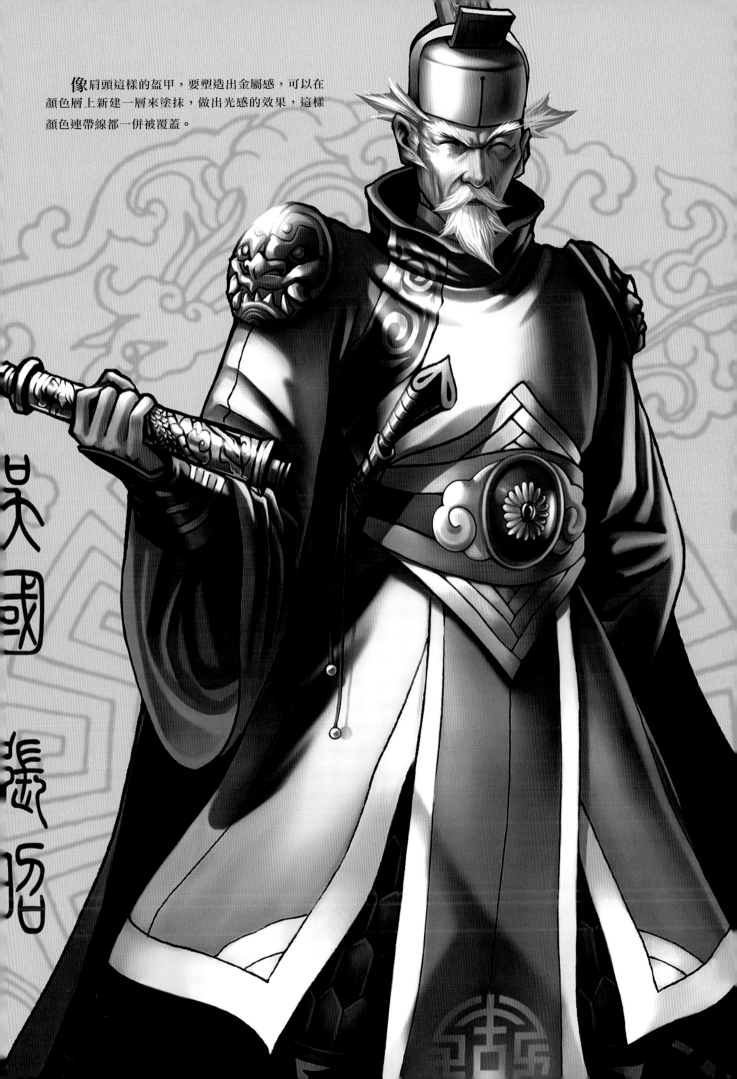

像肩頭這樣的盔甲，要塑造出金屬感，可以在
顏色層上新建一層來塗抹，做出光感的效果，這樣
顏色連帶線都一併被覆蓋。

吳國　張昭

首先確定鉛筆線稿。鋼筆清稿後，掃描成灰階模式，在Photoshop中打開調整＞亮度／對比。調整後載入選取區，新建一層在上面填充黑色，這樣線稿就轉換為透明的圖層了。然後再轉換為RGB或CMYK模式準備上色。

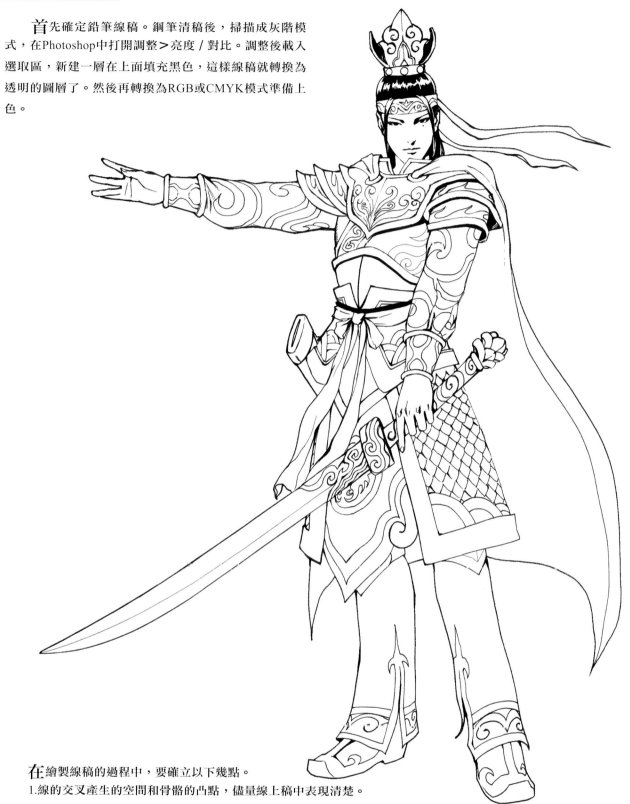

在繪製線稿的過程中，要確立以下幾點。

1.線的交叉產生的空間和骨骼的凸點，儘量線上稿中表現清楚。

2.注意線的粗細。用線的粗細來表現物體的明暗和空間，在投影和轉折的地方要加以強調，這樣畫面看上去會更有韻律。線條主要是通過長短、輕重、疏密和濃淡來表現的。流暢的線條可增強畫面表現力和生動性。線條與形體結構的巧妙結合，是生動表現人物的前提。以濃淡、緩急的線條來表現人物，有利於增加層次感，區分質感，提高藝術的感染力。

3.注意構圖、頭、胸、骨盆體塊的人體比例關係，三大體塊的表現。著眼於把握大形體的中心線，整本控制與把握人物形體。穿插以及運動規律，採用概括的手法來表現人物的動態特徵。在對大形把握的同時，要注意交代每個轉折部位的相互關係，注重繪畫的視覺感受。

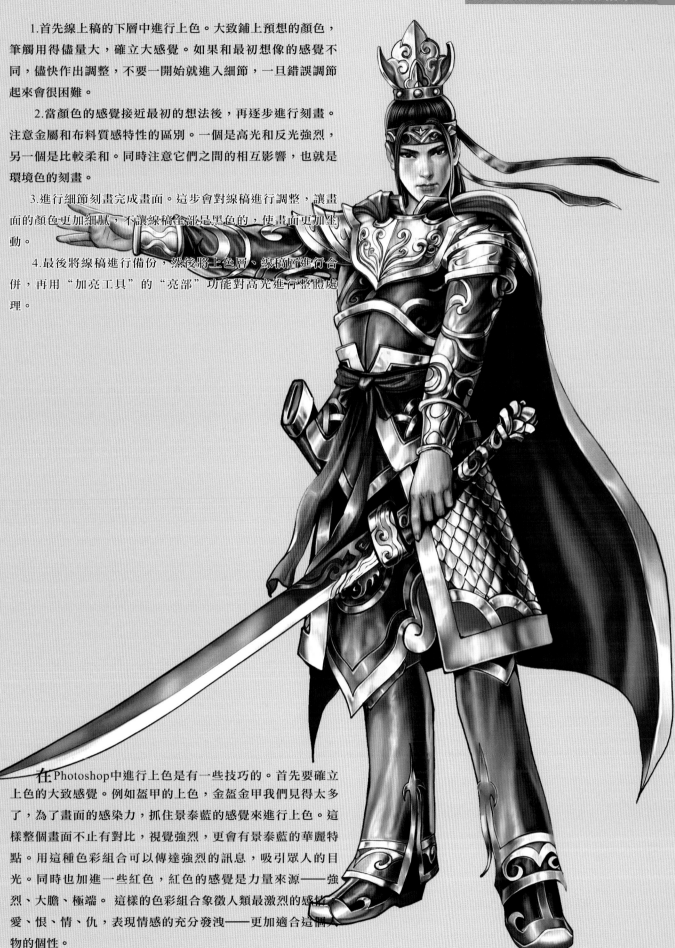

1.首先線上稿的下層中進行上色。大致鋪上預想的顏色，筆觸用得儘量大，確立大感覺。如果和最初想像的感覺不同，儘快作出調整，不要一開始就進入細節，一旦錯誤調節起來會很困難。

2.當顏色的感覺接近最初的想法後，再逐步進行刻畫。注意金屬和布料質感特性的區別。一個是高光和反光強烈，另一個是比較柔和。同時注意它們之間的相互影響，也就是環境色的刻畫。

3.進行細節刻畫完成畫面。這步會對線稿進行調整，讓畫面的顏色更加細膩，不讓線稿全部是黑色的，使畫面更加生動。

4.最後將線稿進行備份，然後將上色層、線稿層進行合併，再用"加亮工具"的"亮部"功能對高光進行整體處理。

在Photoshop中進行上色是有一些技巧的。首先要確立上色的大致感覺。例如盔甲的上色，金盔金甲我們見得太多了，為了畫面的感染力，抓住景泰藍的感覺來進行上色。這樣整個畫面不止有對比，視覺強烈，更會有景泰藍的華麗特點。用這種色彩組合可以傳達強烈的訊息，吸引眾人的目光。同時也加進一些紅色，紅色的感覺是力量來源——強烈、大膽、極端。 這樣的色彩組合象徵人類最激烈的感情愛、恨、情、仇，表現情感的充分發洩——更加適合這個人物的個性。

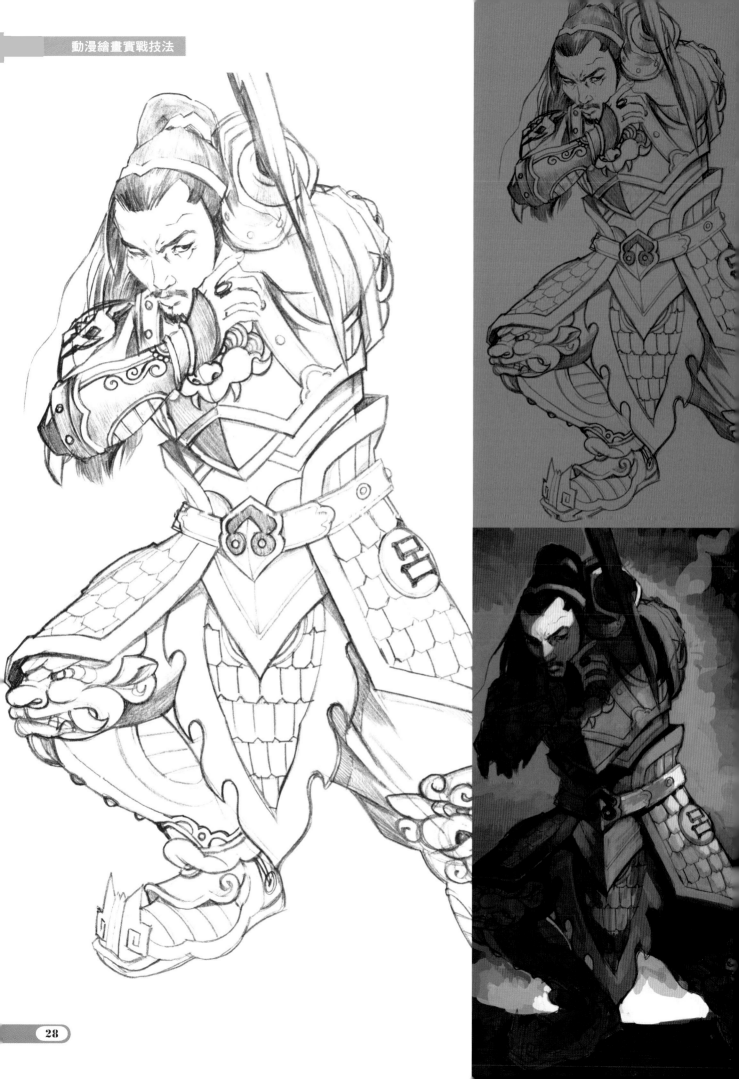

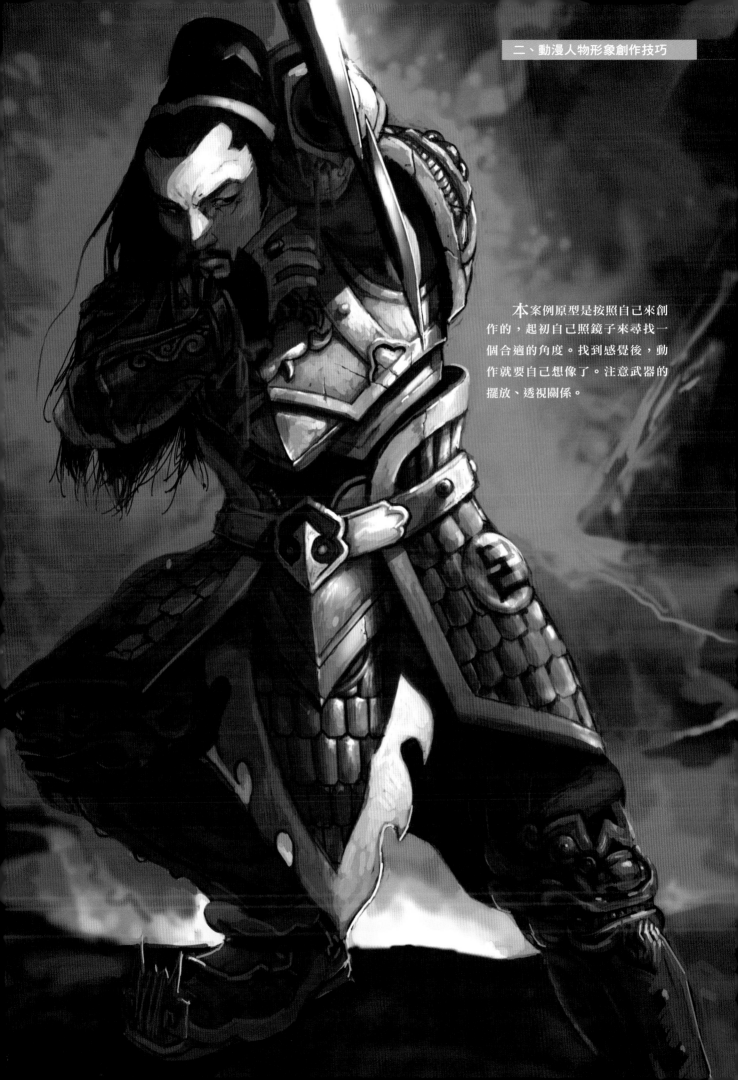

本案例原型是按照自己來創作的，起初自己照鏡子來尋找一個合適的角度。找到感覺後，動作就要自己想像了。注意武器的擺放、透視關係。

這是動畫電視劇《秦時明月》中主要人物少年項羽的設定稿。雖然是項羽的少年，但設計時候也需要有霸氣，所以在設計草圖上將其著裝部分撕裂，如同剛剛大戰一場過後，但既不拖拉又有風度。清稿時要注意擦去沒有必要的髒點，不要擦衣服上的調子。

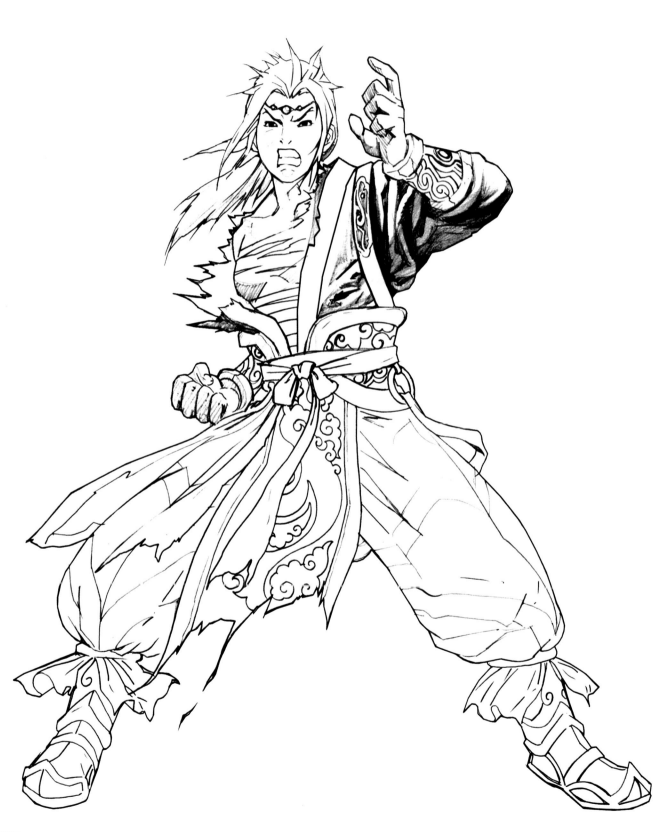

著色是按照角色指定的顏色來繪製，衣服上的花紋找一些可以重複複製的圖案，然後貼上去修正，使其和衣服的皺褶吻合。

首先繪製線稿，用鉛筆打了幾個稿之後，把決定下來的鉛筆稿掃描到電腦裡，將現有的背景層透明度調整在30%左右。

然後新建一個圖層，選擇不透明的細筆刷開始繪製正稿。在上正稿的時候要考慮到整體的軟硬感覺，這個人物的衣服和頭髮都很飄逸，所以選擇了比較柔軟的曲線作為主要的描繪線條，而在繪製衣服、頭髮之外的部位時，也要適當考慮使用比較剛硬的線條，比如劍和身上的一些配飾。

繪製線稿的同時也要考慮到衣服上有些不能用線條表現的圖案。把圖案的區域描繪出來，以便之後的上色。

最後在完成線稿邊緣做了一圈封閉的曲線，和線稿本身融為一體，這樣方便之後用"魔術棒工具"選取圖案。

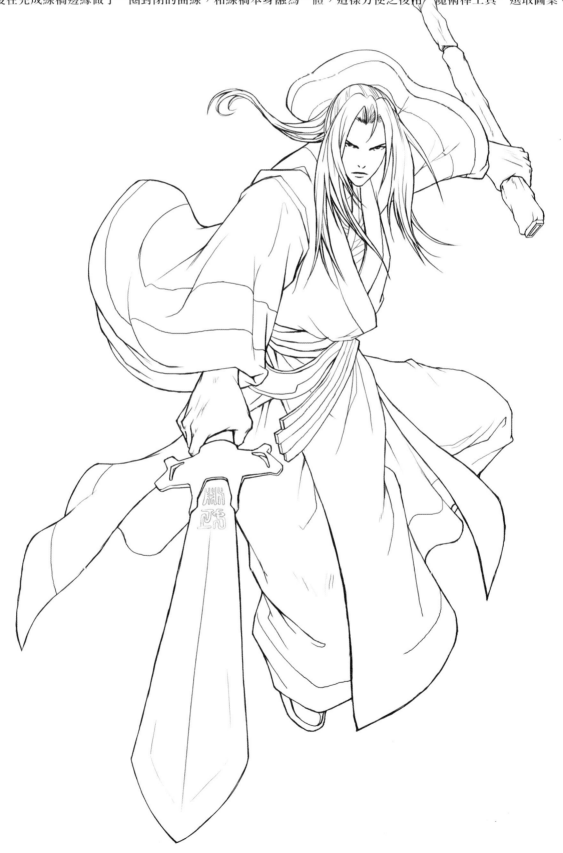

進入上色階段。因為有之前嚴謹的線稿做底，上色的過程相對會簡單很多。

首先把這張畫平塗一遍，先建一層"色彩增值"，然後將各個部位的固有色用平塗的方式做上去，這個時候選擇的顏色都稍微偏淡，保持畫面不因為陰影層變悶或變髒。最後再把圖案加在平塗層裡就可以了。

平塗層顏色做完以後再建一個"色彩增值"圖層，開始做暗部顏色。先用大筆刷確立暗部整體的顏色區域，注意主光源只有一個。暗部的顏色一般用紅褐色為主，而且純度要保持在比較高的區域，因為暗部顏色是最容易把畫做髒的地方。然後用噴槍或者一些柔性的筆刷細化暗部的結構。在畫暗部顏色的過程中，新建一個"線性加亮"圖層，隨暗部的刻畫進度加入一些高光或者反光，這個加亮的圖層裡顏色一定要純，而且冷暖關係要事先考慮清楚。在亮部做的是暖光，暗部邊緣一帶用一些冷光點綴。

以上都做完之後，再分別用色階和曲線調整暗部顏色的"色彩增值"層和高光顏色的"線性加亮"層，來達到所期望的畫面效果。

這組人物是相對比較難畫的，要注意整體把握兩人之間的協調
性。上色效果是需要保留線稿的，所以線稿勾勒要十分嚴謹。

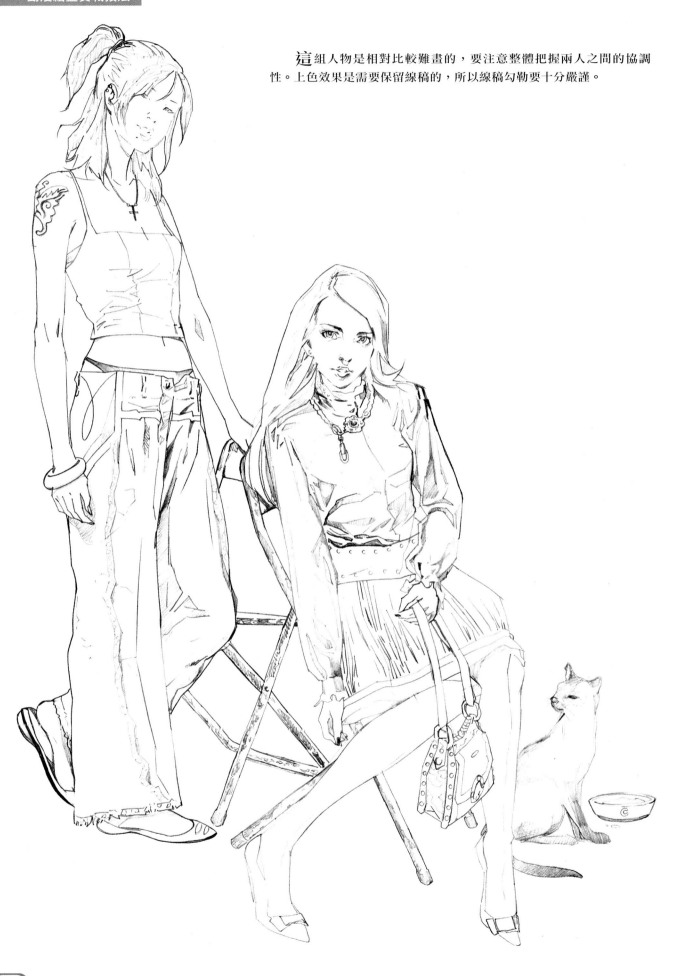

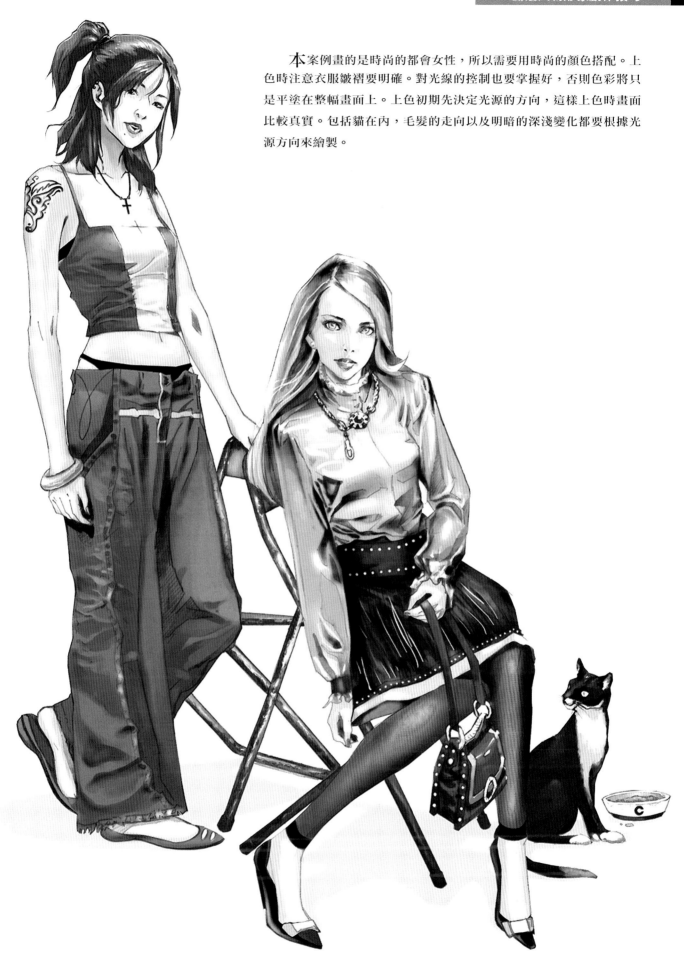

　　本案例畫的是時尚的都會女性，所以需要用時尚的顏色搭配。上色時注意衣服皺褶要明確。對光線的控制也要掌握好，否則色彩將只是平塗在整幅畫面上。上色初期先決定光源的方向，這樣上色時畫面比較真實。包括貓在內，毛髮的走向以及明暗的深淺變化都要根據光源方向來繪製。

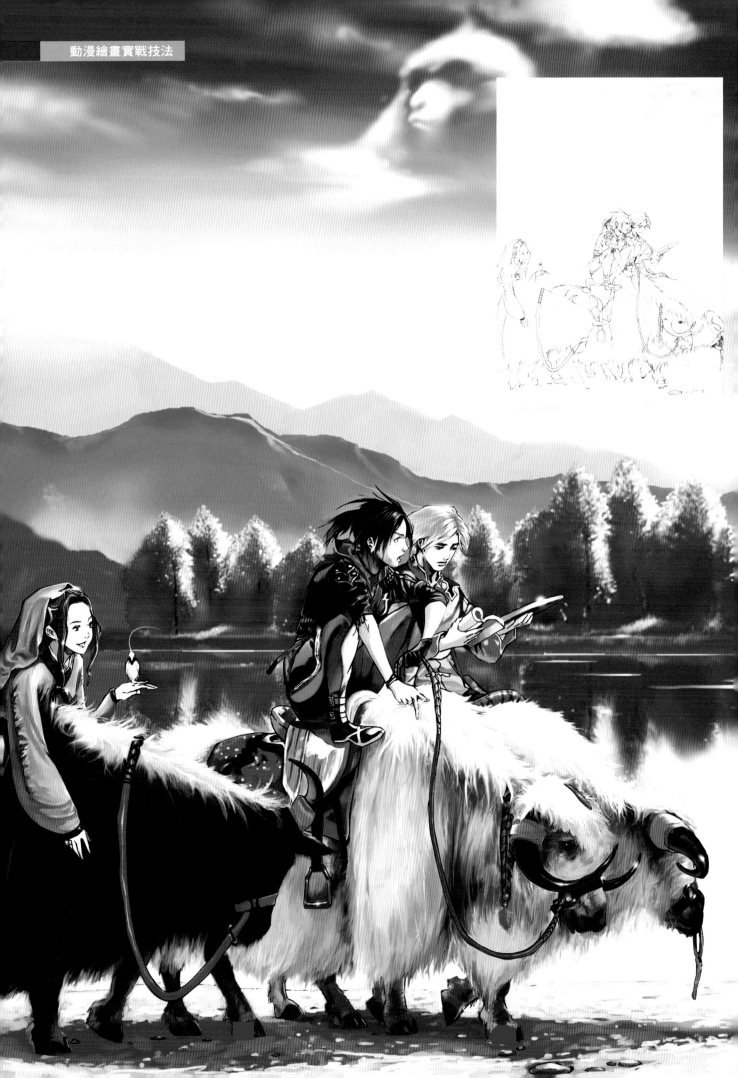

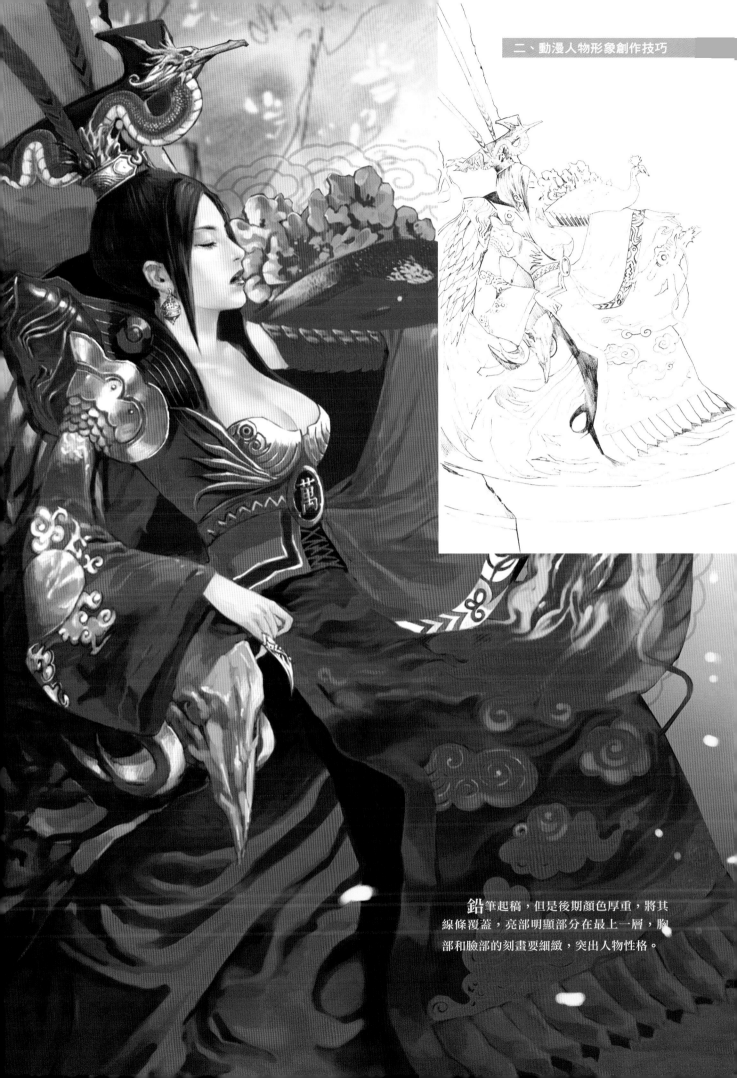

鉛筆起稿，但是後期顏色厚重，將其
線條覆蓋，亮部明顯部分在最上一層，胸
部和臉部的刻畫要細緻，突出人物性格。

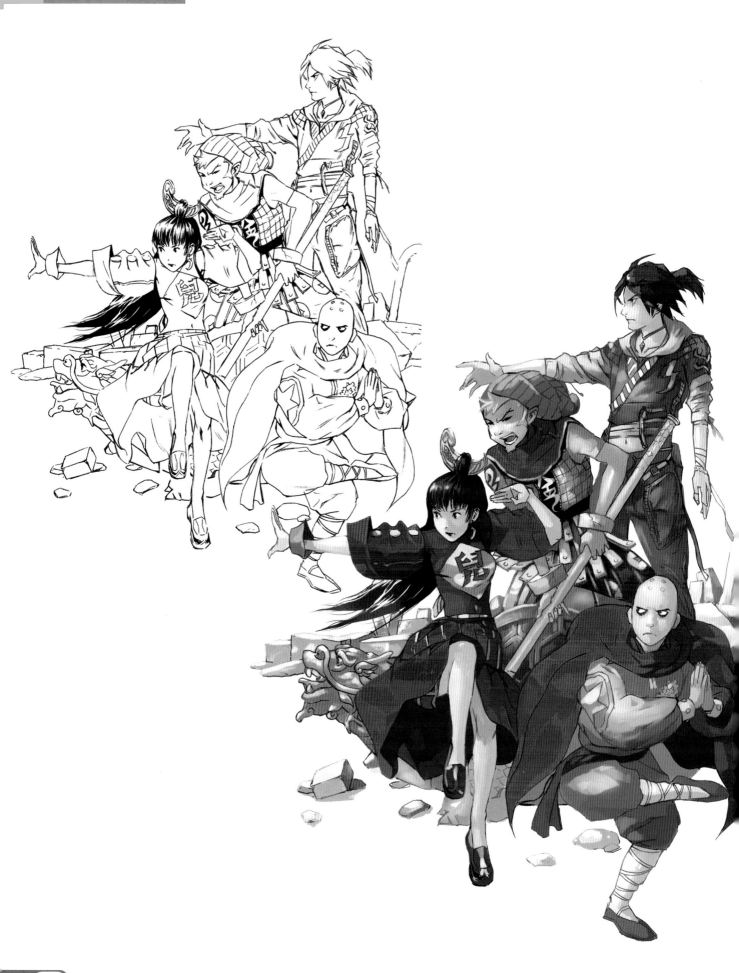

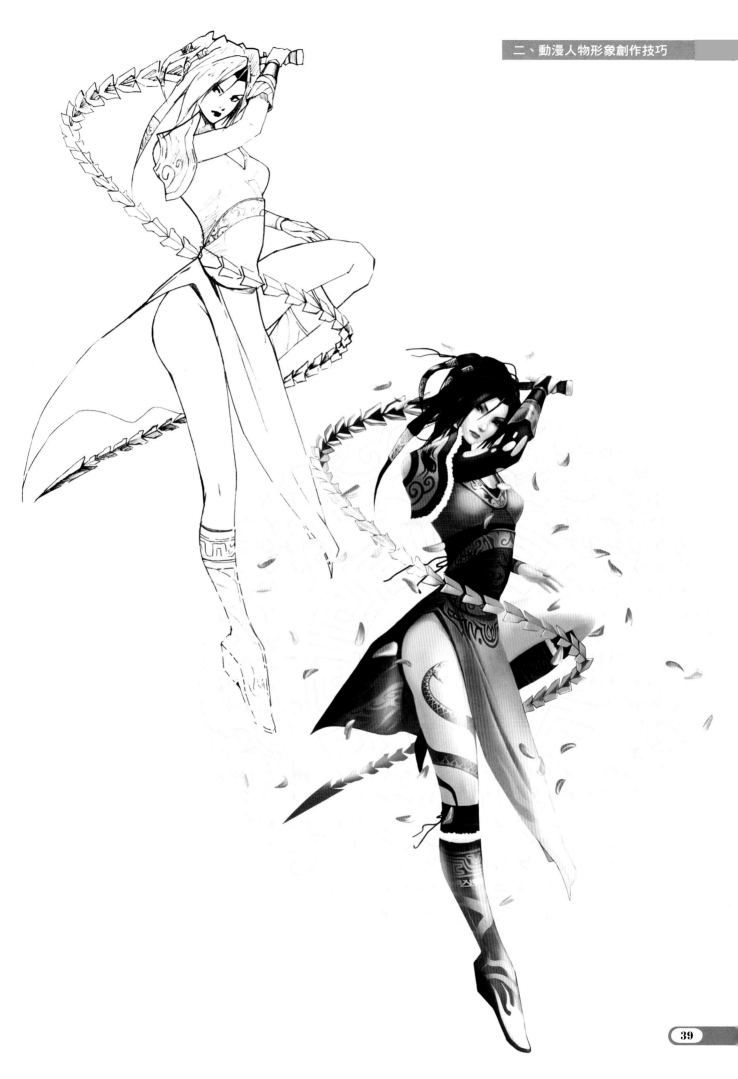

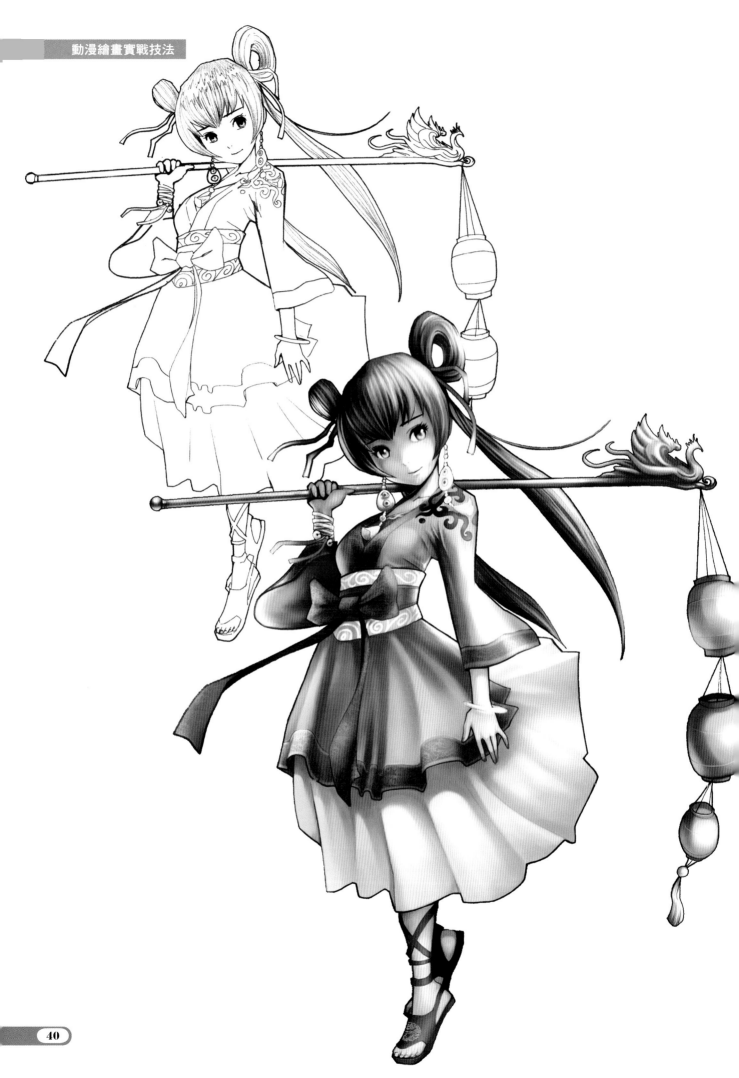

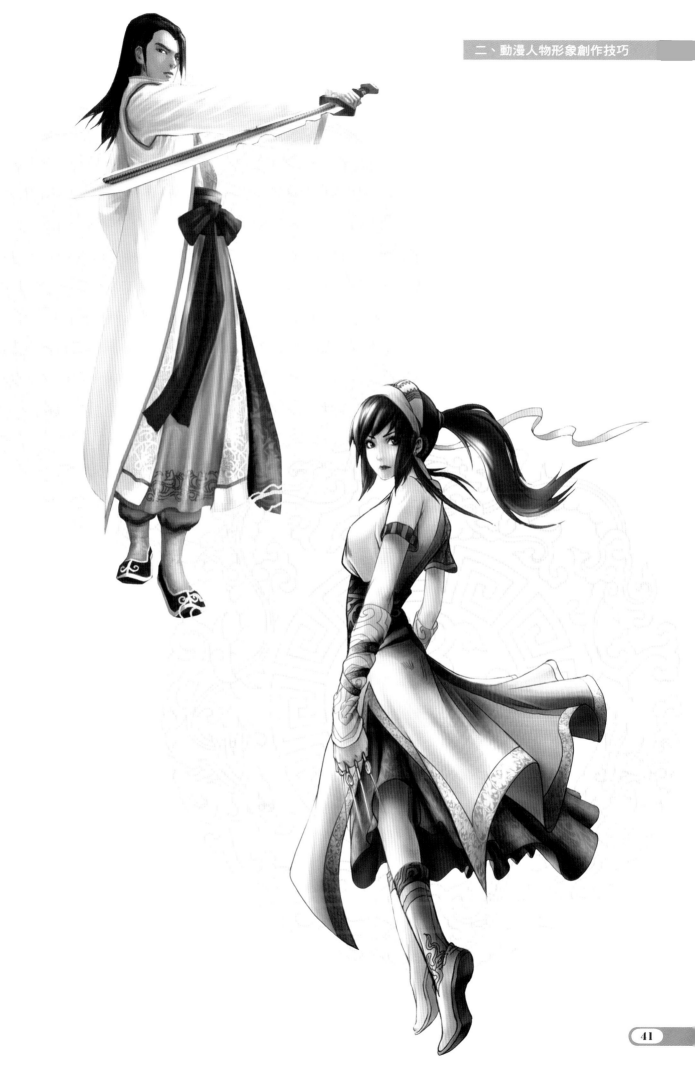

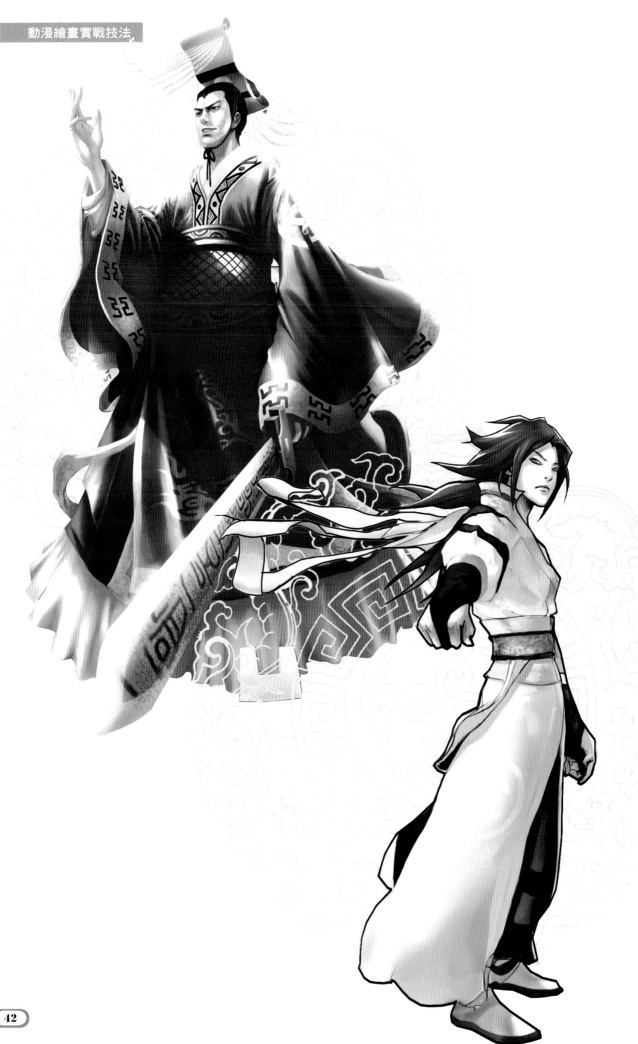

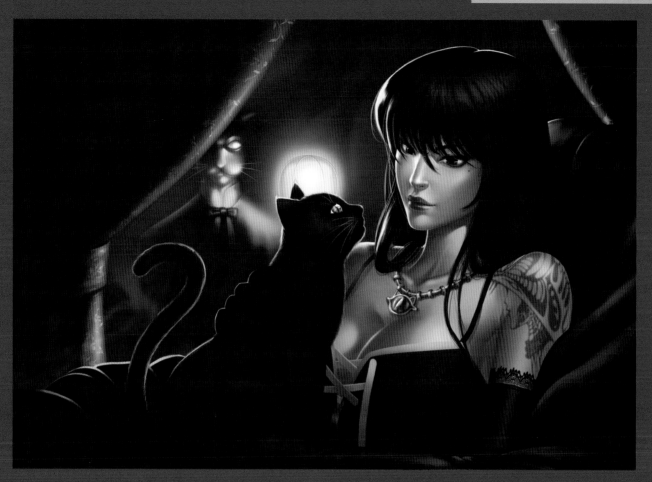

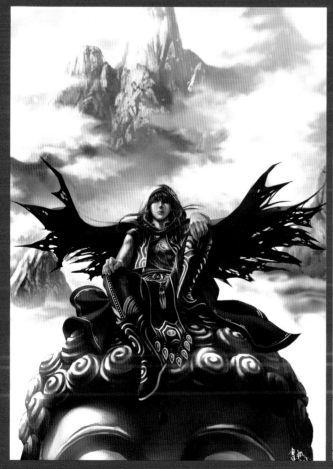

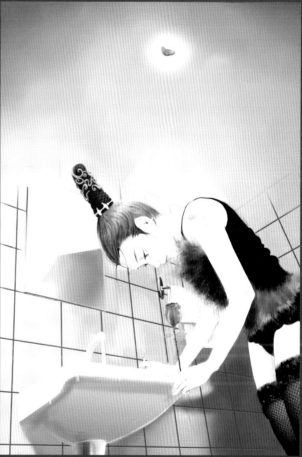

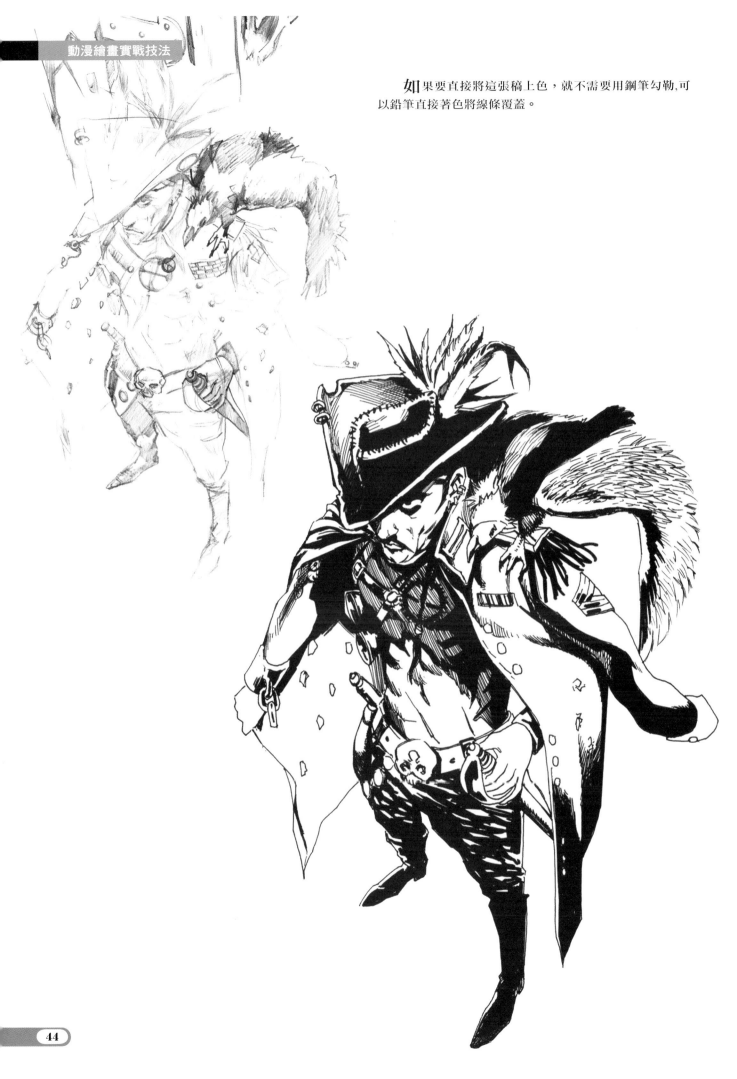

如果要直接將這張稿上色，就不需要用鋼筆勾勒，可以鉛筆直接著色將線條覆蓋。

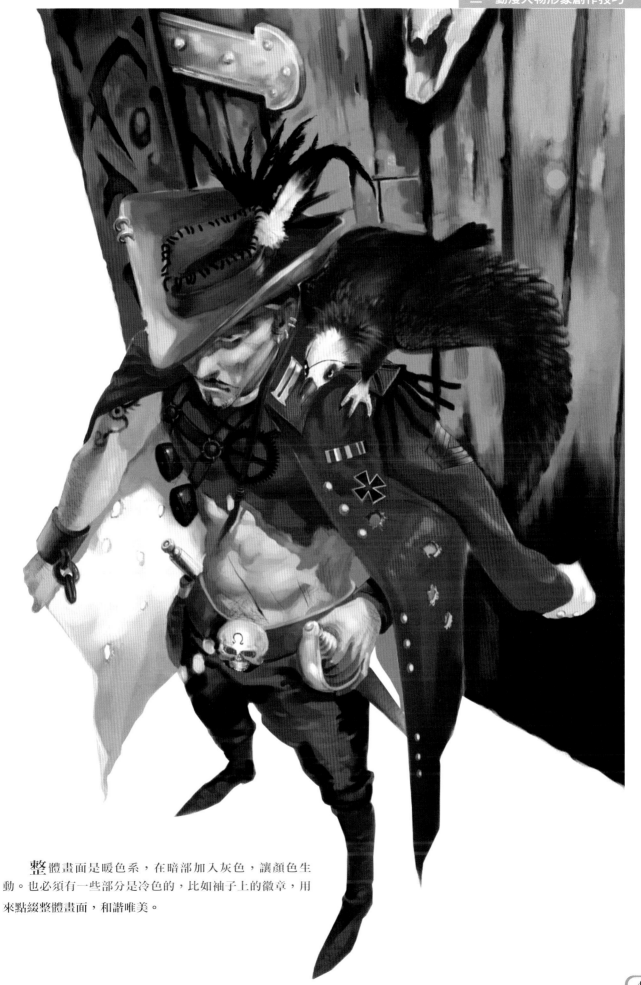

整體畫面是暖色系，在暗部加入灰色，讓顏色生動。也必須有一些部分是冷色的，比如袖子上的徽章，用來點綴整體畫面，和諧唯美。

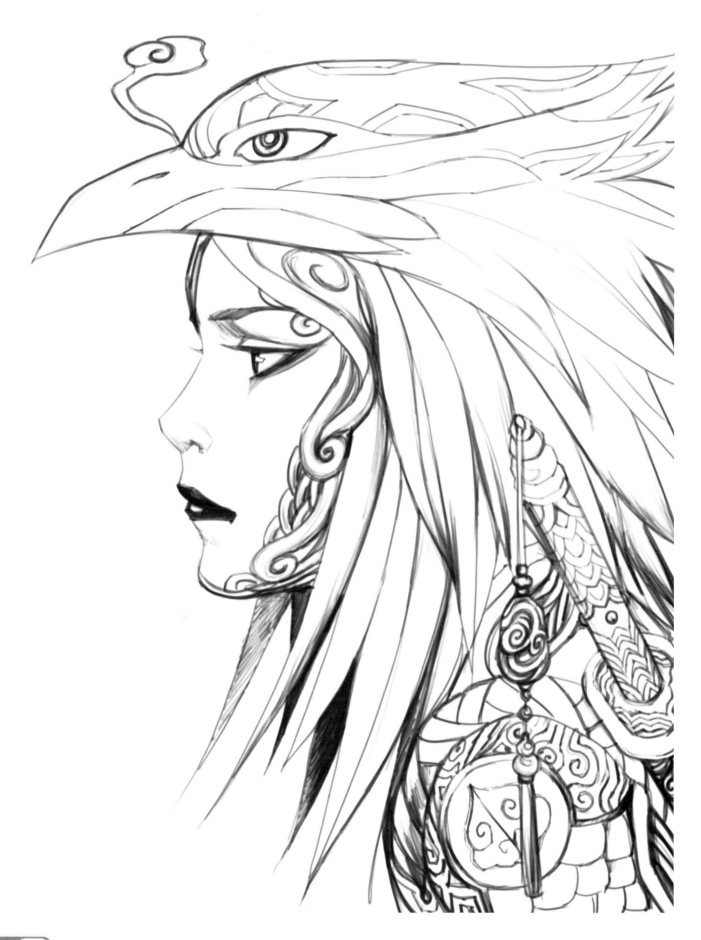

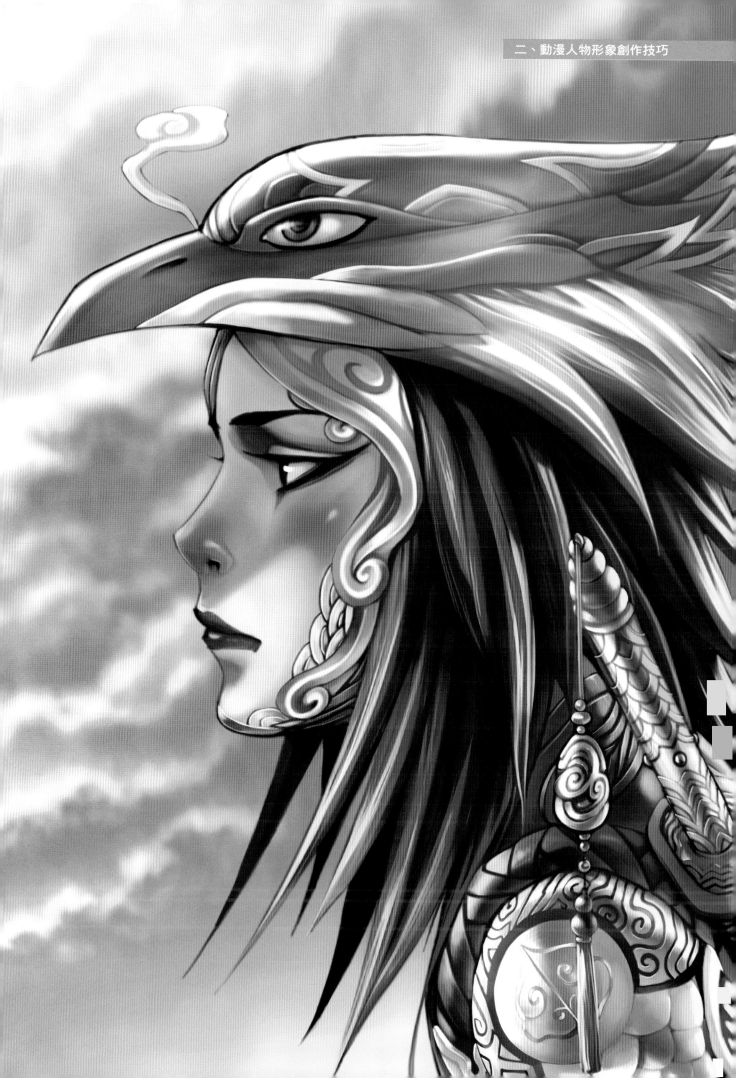

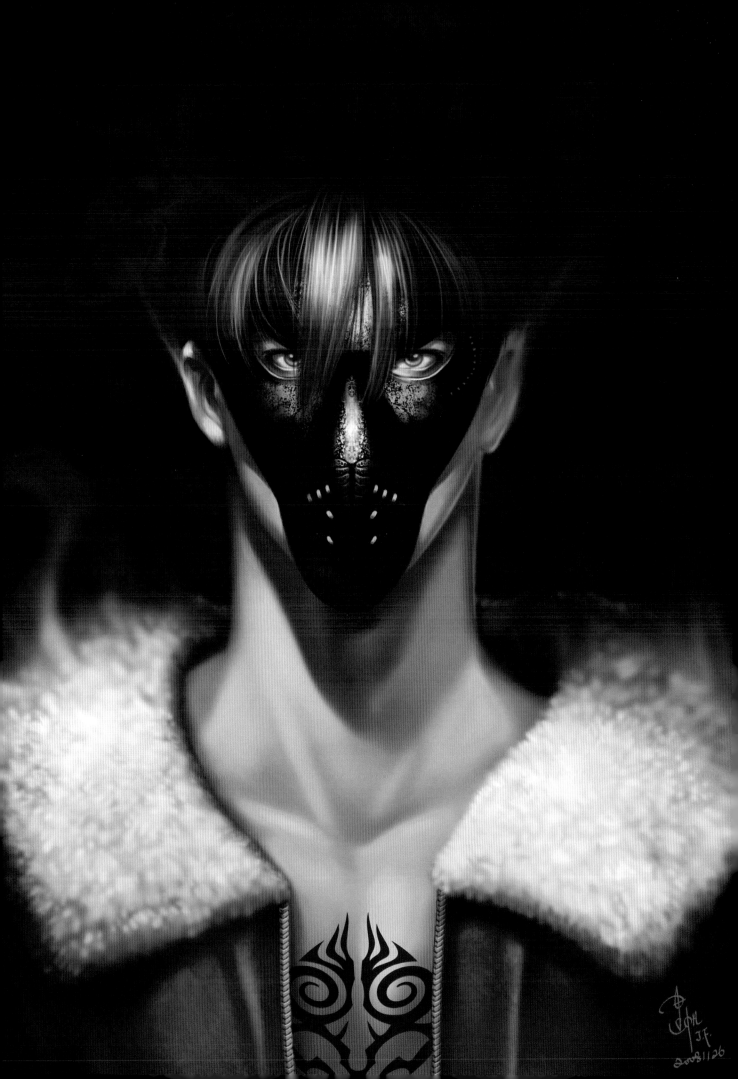

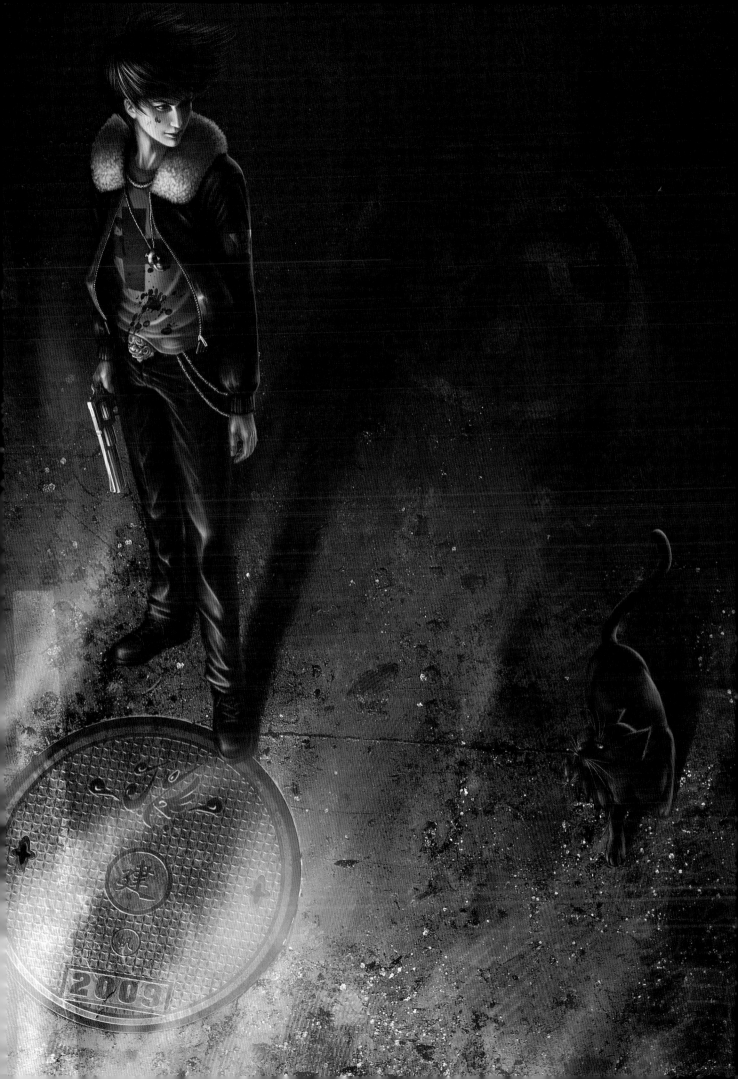

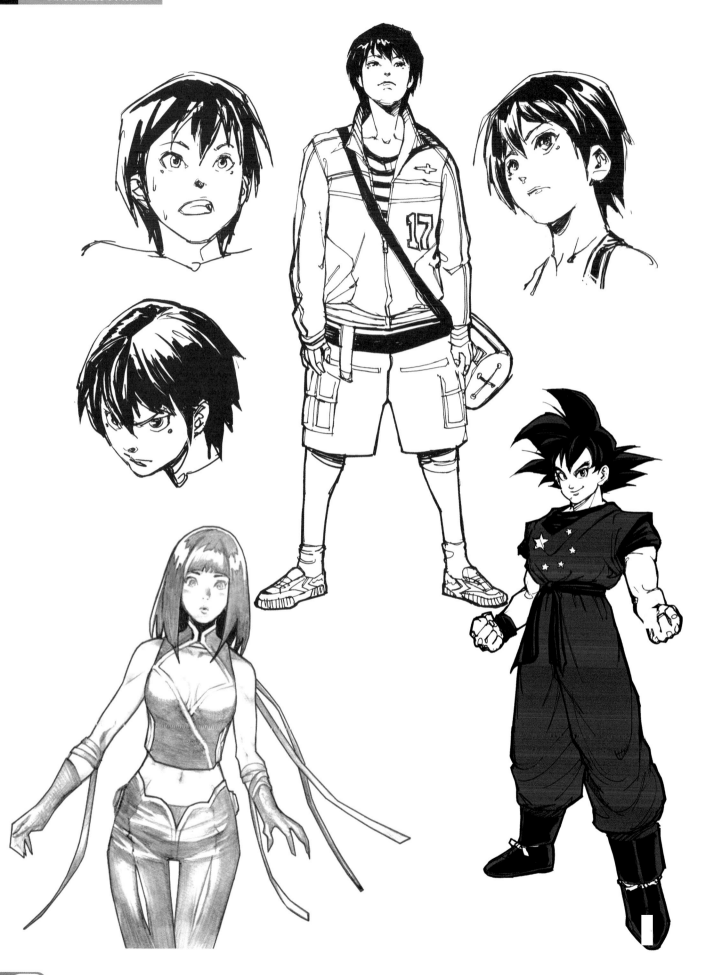

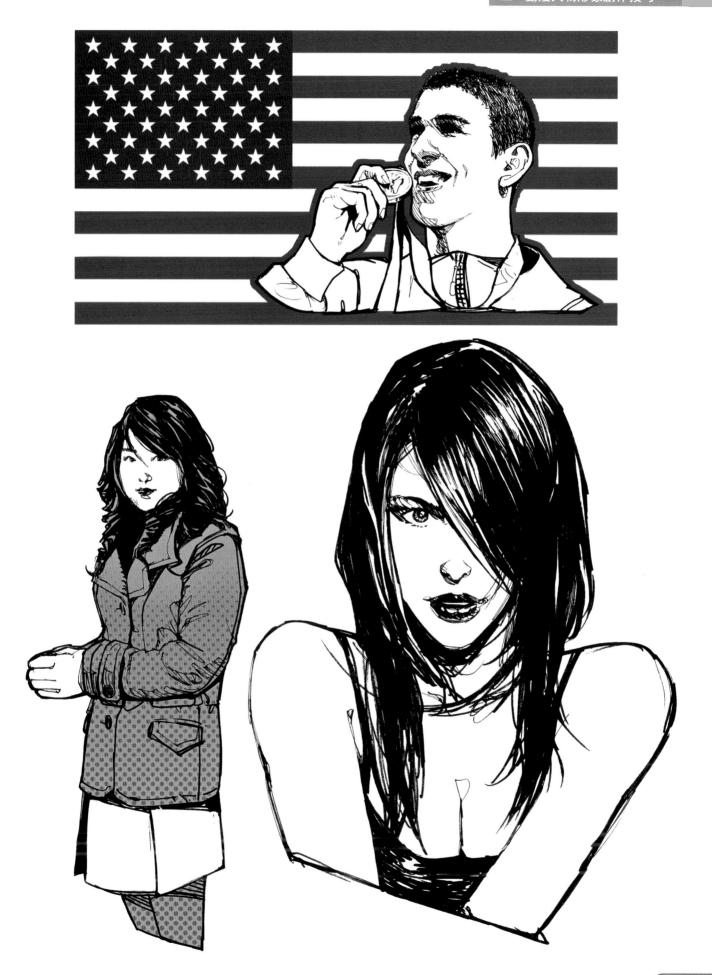

august

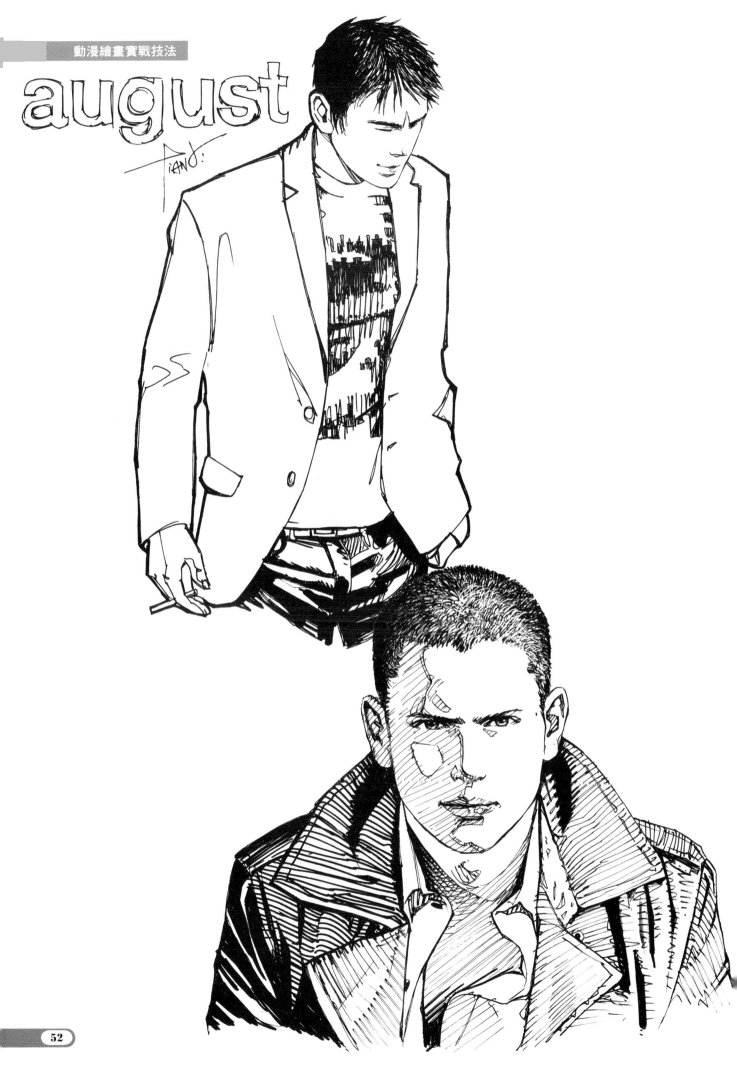

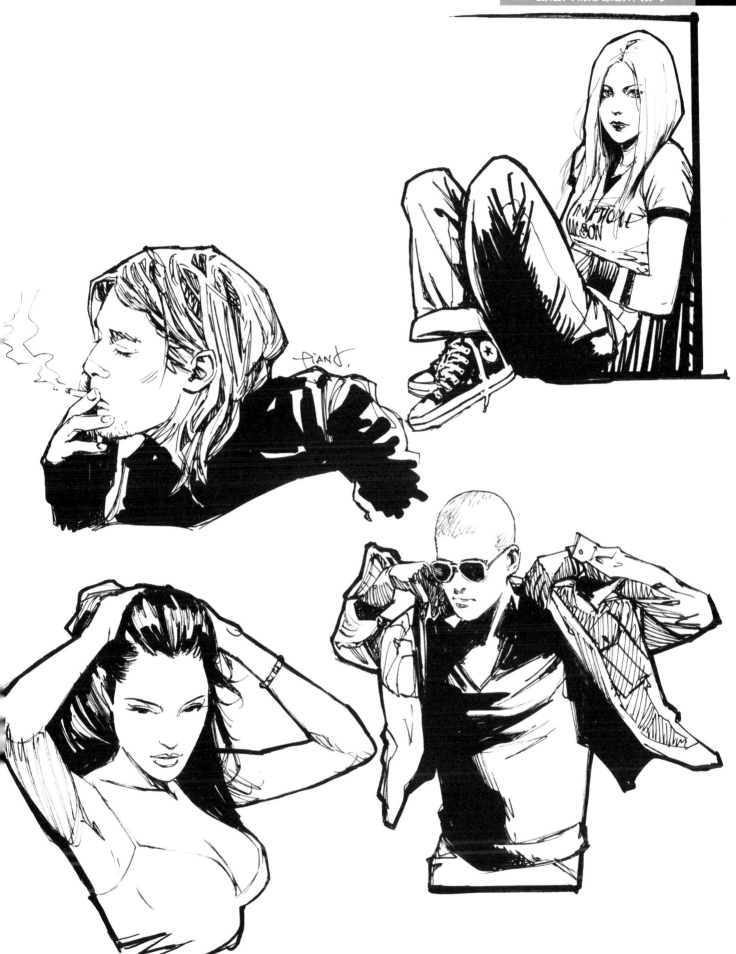

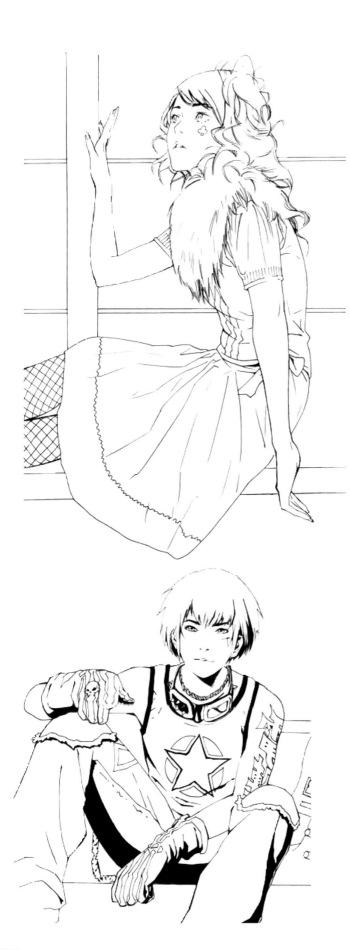

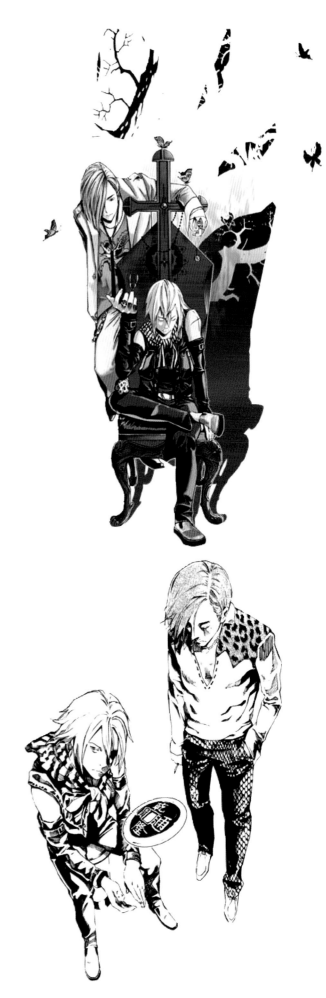

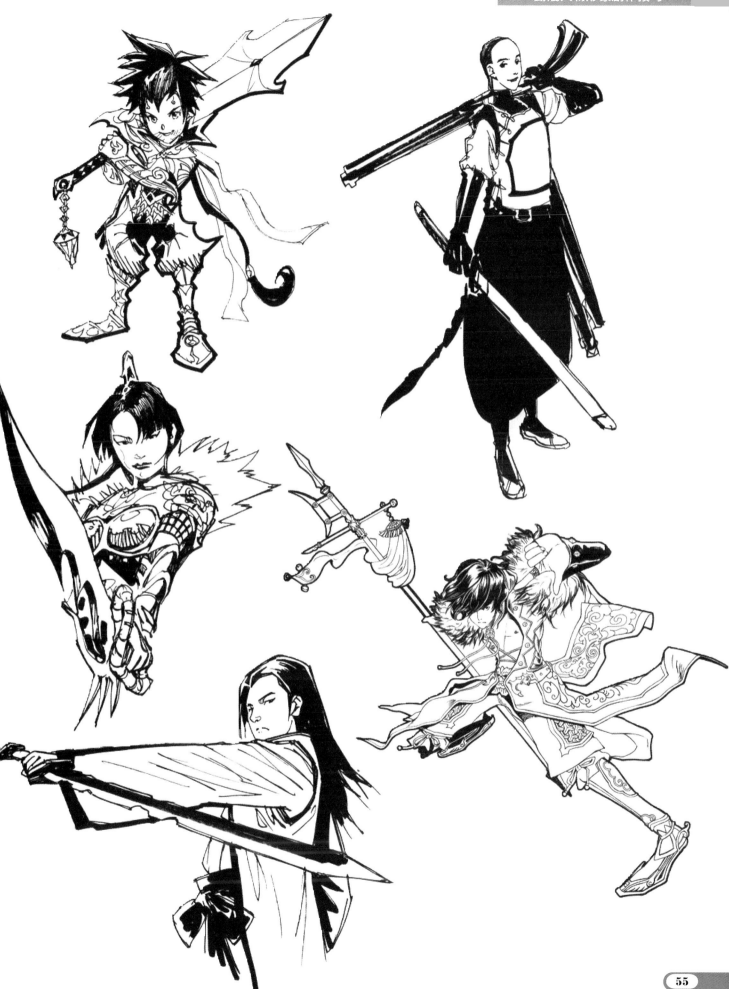

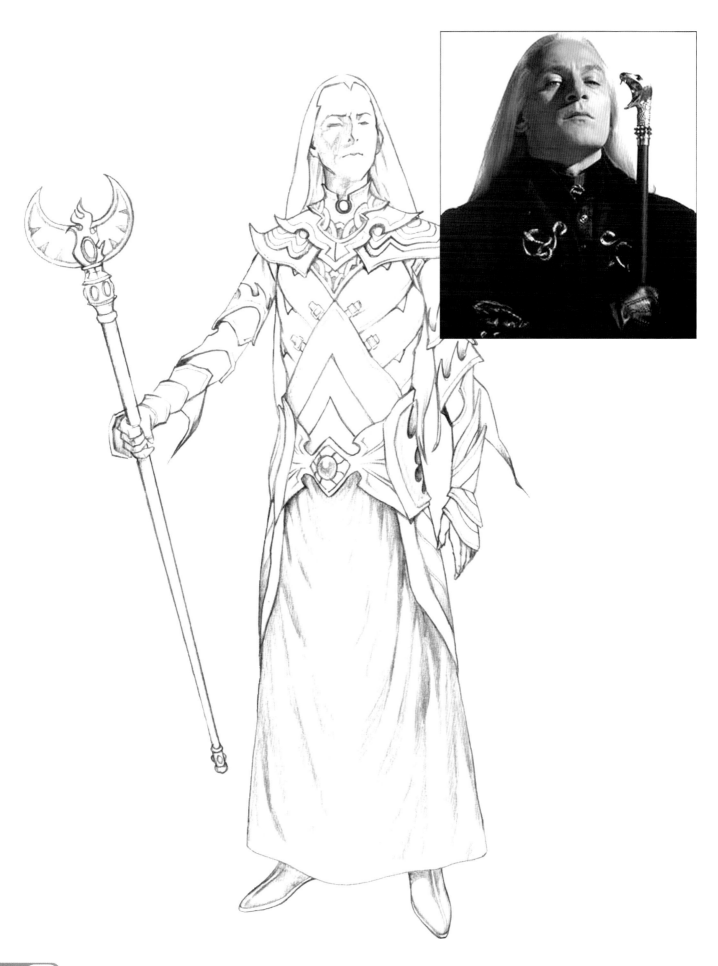

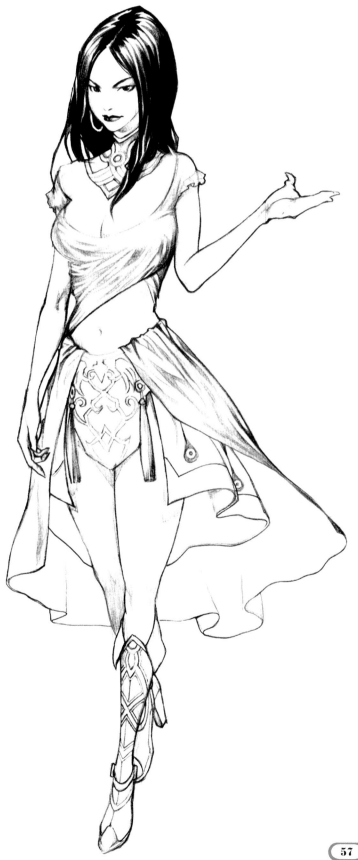

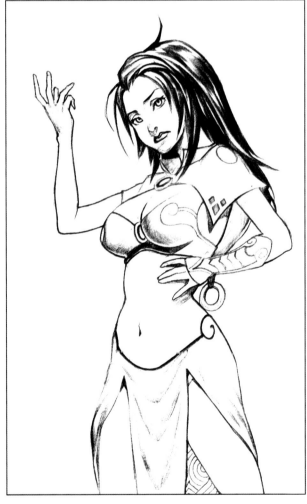

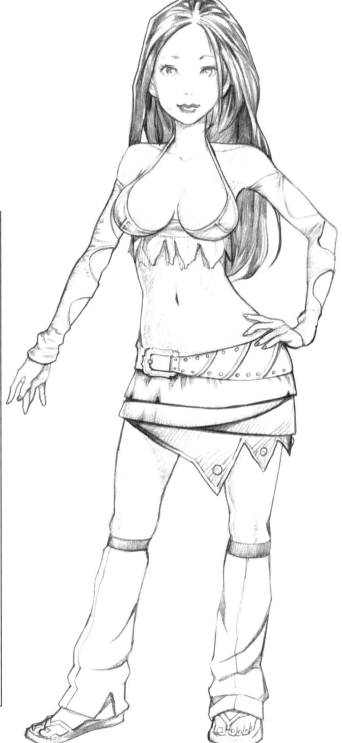

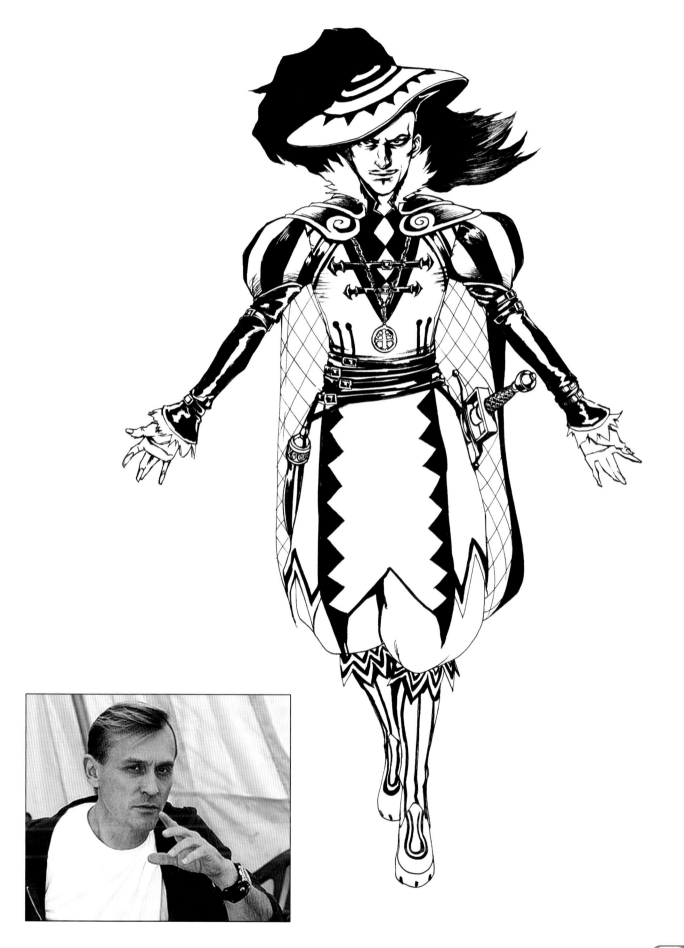

三、連續漫畫創作要領

分鏡

分鏡是為了清晰地表達漫畫流程和資訊。明白這個道理，可以讓我們在設置鏡頭時，確認自己的出發點。

鏡頭跨度—分鏡與分鏡之間時間上都存在一定的跨度，設置過大過小都會影響畫面可讀性。分格之間的設置要有連接性或關係性。當分鏡跨度較小時，可用人物的特寫來忽略時間；當分鏡跨度較大時，可用空鏡頭（即沒有主角的背景）來引導較大的時間跳躍。

鏡頭空間感—個人認為只要當故事中角色位置發生轉移時，就要通過全景或與參照物相接的鏡頭來表現相對位置的變化。參照物可以是背景也可以是前一組鏡頭的人物。

鏡頭的角度—鏡頭角度的設置往往會陷入兩種誤解：角度缺乏變化或角度變化頻繁。前者往往是由於畫者本身基礎不扎實，不善於描繪鏡頭下角度變化的景物所致；後者則一般是過於展現自己對於鏡頭掌控力而泛用大角度分鏡。解決此問題可以理解為當畫面需要時使用。同時頻繁切換讓讀者容易失去方向感。

鏡頭的範圍—每個鏡頭都是透過畫面的內容向讀者傳達資訊，因此想要傳達的資訊就要透過畫面結構來展現。如對話時，要突出的是對白，分鏡往往使用人物的特寫。這樣畫面資訊較少，讀者會注意對白的內容。相反當畫面資訊多時，就要給畫面擴展空間，對需要強調的畫面注入特寫鏡頭，讓讀者可以品味細節。

畫面的生動感—漫畫是種分鏡藝術，精彩的分鏡可以使畫面具有壓迫力或滲透力。對於動作場面和心理狀態的描述容易表達作者對畫面的理解。飽滿的鏡頭會使畫面有壓迫感，空曠的鏡頭則可以通過環境表達想要抒發的情緒，不完整鏡頭能帶給人神秘詭異的氣氛。這類技巧有很多，大家要自己摸索。

所謂畫面的平衡就是—當看到單頁分鏡時，不會覺得在畫面某處留有大片空白或都擠在一起。

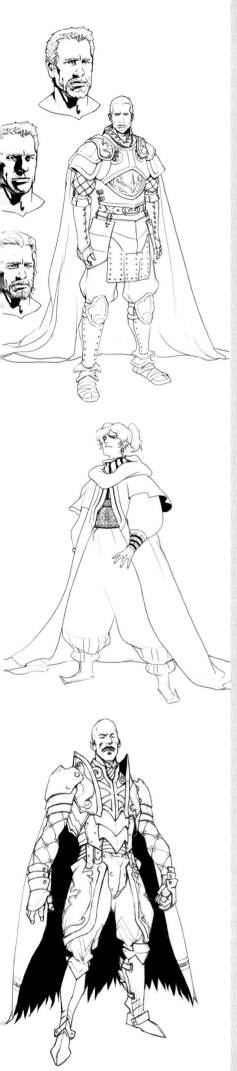

人物造型

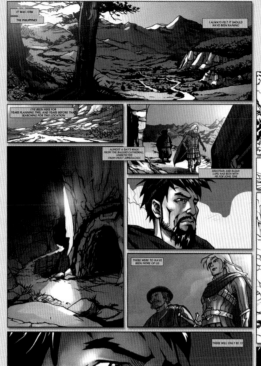

這裡將看見歐美漫畫人物造型的比例以及漫畫正稿的草稿和完成稿。

人物造型的設定在漫畫前期是必不可少的，這樣對繪畫長篇故事具有校訂作用，以免有些角色前後畫的樣子有所出入。

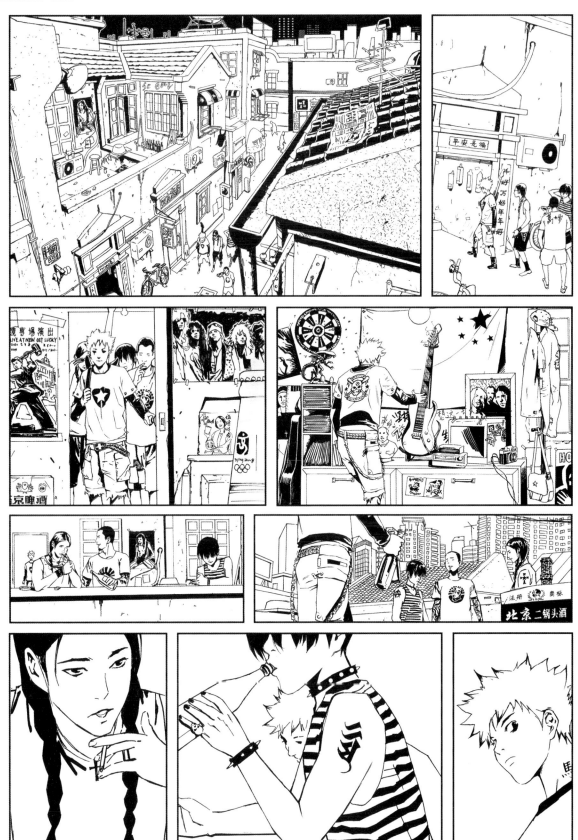

上色步驟

　　這幅作品，在創作初期由於其中幾格內容繁瑣，就選用了單格單獨紙張繪製，最後掃描拼接，為了效果有時候會這樣處理，不過還是儘量完整地畫在一張紙上比較好。

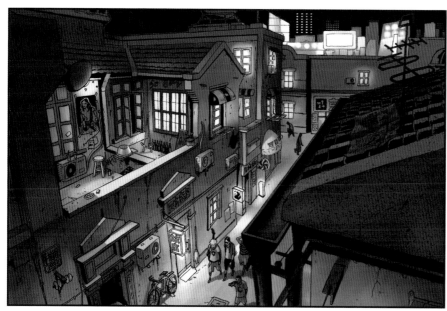

夜色的光感，是比較好掌握的，冷暖變化非常強烈，只要控制好一、兩種大色系就可以完美地畫完整個構圖。

漫畫中文字圖形的創作要領

電子看板中的中文字是用軟體打字上去的，字體變形後，就比較接近電子看板的透視角度。當然在繪畫鋼筆稿時，頭腦裡必須已經顯現上色後的效果，這樣才能更明白什麼地方可以平塗顏色，什麼地方可以細緻地雕琢。

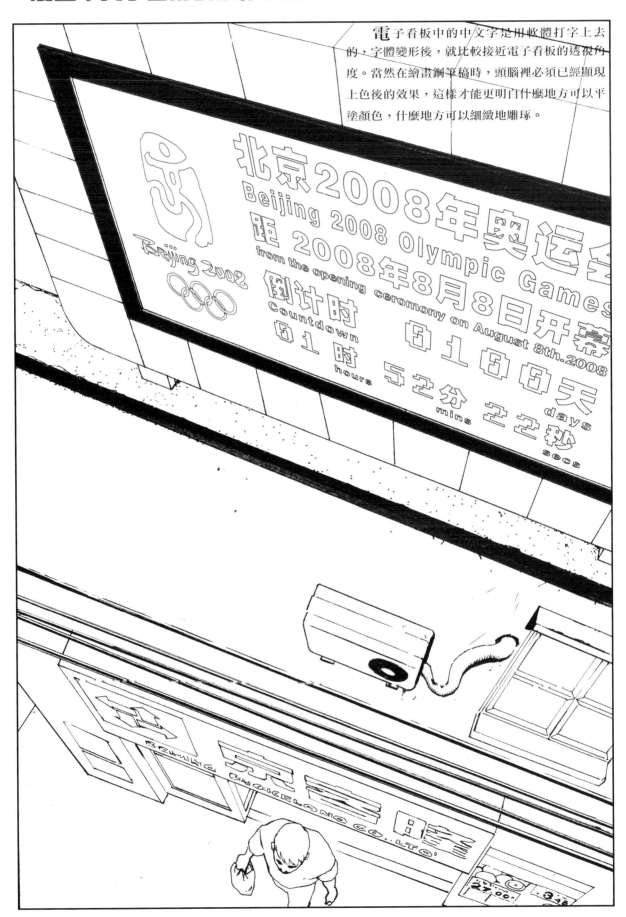

漫畫中文字圖形的創作要領

多格漫畫創作的輪廓線需要隨著內部的顏色變化而變化。

由於情節需要，光感影響到了輪廓線的顏色變化。

四、動漫創作法則

漫畫和插畫的區別

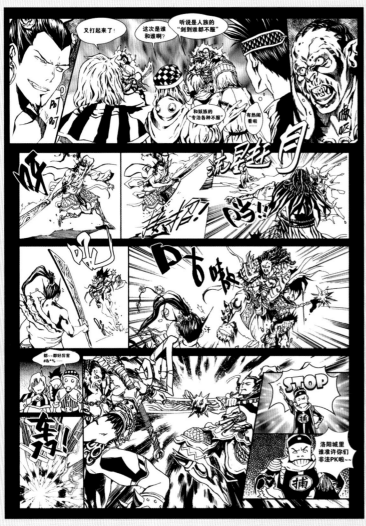

很明顯漫畫是連續地在講述故事，主要表現在圖書、雜誌連載故事。插畫是單獨成為作品，畫面細膩色彩完整，表現不同作者的創作思緒，主要用於海報、書刊插頁等。

漫畫主要分為黑白和彩色兩種。這裡說的是新漫畫，和以前的連環漫畫有很大的區別，現在的漫畫是對話和畫面成為一體給讀者有一種完全的互動性，看上去很連貫，非常吸引讀者深入下去體會故事。有很多漫畫在繪畫技術上並不是有多高造詣，但是在鏡頭語言上表達得非常巧妙，這樣就誕生了幽默漫畫、寫實漫畫、少男漫畫、少女漫畫等多種不同的形式，但所有的形式都是為故事服務的，不論畫面多漂亮，但是故事沒有敘述清楚，一格和兩格沒有接續上，那就不會是成功的漫畫。

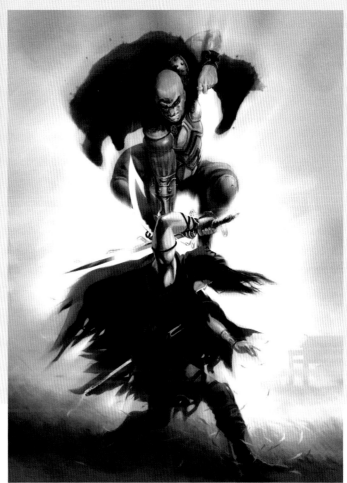

中國與外來漫畫

時下歐美、日韓畫風盛行而言，我們更需要注重開發中國的題材。在繪畫中，民族的文化絕對是好的資源，我們可以把很多元素融合在繪畫當中。

整個歐洲大陸以及美洲還是多以歐美漫畫為主流。日本的漫畫有它特有的創作方式，這些是繪畫作者和編劇需要苦心研究的。只要熟練了這樣的公式，創作中帶有東方色彩的故事，這樣出來的作品才會受到國內外的好評。

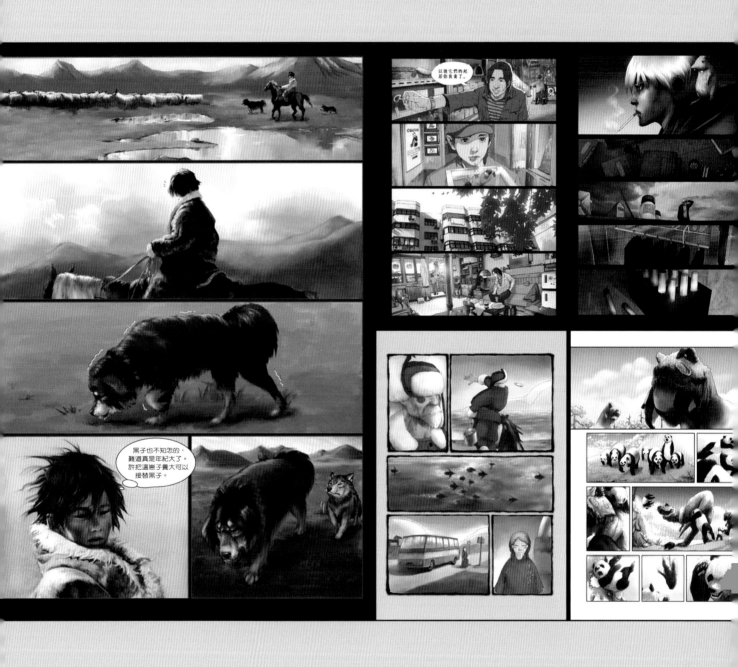

原創動漫形象的著作權

動漫是漫畫和動畫的合稱，也包括電子遊戲等。動漫形象初始的表現方式可能是美術作品，也就是一副一副的漫畫，每一個動漫形象的表現方式是片段式的，是以圖片的形式留給人們印象。但是形象留給人們的往往不是某個畫面中的姿態和表情，而是作為形象總體的性格、容貌和姿態等連續的印象。動漫形象既有別於文學載體，又別於卡通連載故事，應被確切地定性為添加了要素的視覺作品。它是通過線條、輪廓、顏色的運用，而不再是單純的抽象概念或思想,成為特定化、固定化的具體形象。

動漫形象屬於《著作權法》所保護的"作品"範疇，動漫著作權侵權糾紛是著作權侵權案件中較為常見的案件類型，涉及如何認識動漫這種作品形式以及如何判定是否構成侵權。但是，有法院認為動漫是一個動態的畫面，很難將其歸屬於著作權法規定的作品形式中。另外，由於這種動態的特點，使得在侵權認定上是否構成實質性相似，成為一大困難。

完全符合著作權法的獨創行性要求，理應受到著作權法的保護。如果保護形象只保護作品中出現的畫面，以單獨的圖片來計算這顯然意義不大，因為動漫企業或者動漫創作者都是投入大量的人力、物力和財力創作動漫形象及其衍生產品。當他人擅自使用圖片來招攬顧客時，只要在畫面中採用了能表現這個動漫形象的一些特徵，人們即可聯想到該動漫形象，所以經營者"如何"使用著作權人的動漫形象並不重要，重要的是經營者"是否"使用了著作權人創作的形象。複製或抄襲他人創作的動漫形象顯然侵犯了原作品著作權人對動漫形象享有的複製權、獲得報酬權、署名權和修改權等權利。

如何快速增進畫技

正規的美術基礎教育對於漫畫繪畫是多麼重要。基本功一定要勤練，尤其是速寫，對人體結構的把握就是漫畫繪畫最重要的功課，漫畫分卡通、唯美和寫實等，幾乎都是需要由正常的人體結構變形而成，繪畫夠水準與否完全反映在能否對人體結構作出完美變形。

筆需要先動起來，而且至少是每天都動，這和彈琴一樣熟能生巧，勤練是進步的重要方法之一。至於如何動筆可以分為臨摹、創新，當然每一種方法都需要量的累積。如果臨摹的畫能夠裝滿3麻袋，我想你就可以轉入創作了。

多觀察也很重要，觀察世界上的每個細節。在漫畫故事中很有可能會出現大量你熟知但不能完全繪畫出來的東西，比方說各種不同的汽車、樹木、大樓、人，這都需要在細心觀察後經過大腦的縝密構思，才能轉換成所需要的元素，當然每樣東西也許並不能是觀察一次就完全靈活運用，這就需要和你的手聯繫起來讓你的思維和你的手一起在同樣的頻率上舞動起來，這樣會進步得更快。

雖然世界上沒有一種畫風可以讓所有人都認可，但是記住，用認為最真誠的愛去繪畫，不怕沒有人喜歡。

我個人認為電影、遊戲都是對繪畫靈感吸收最快的捷徑。

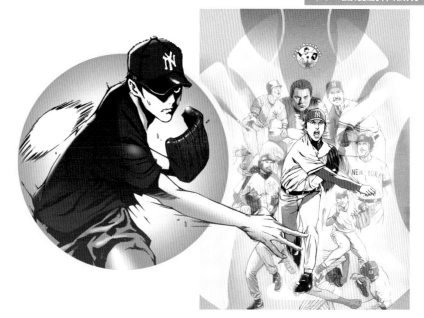

漫畫的根本是表現故事而不是表現畫面，在設置分鏡時首要考慮是否符合情節需要，過多地渲染和鋪陳只會顯得繁瑣冗長。國內漫畫往往陷入重畫面和背景的誤解，一來耗費時間，二來喧賓奪主。漫畫切記要學會概括和虛化，我們不是要還原一個真實的世界，而是要通過幻想、誇張等藝術手法再創造。

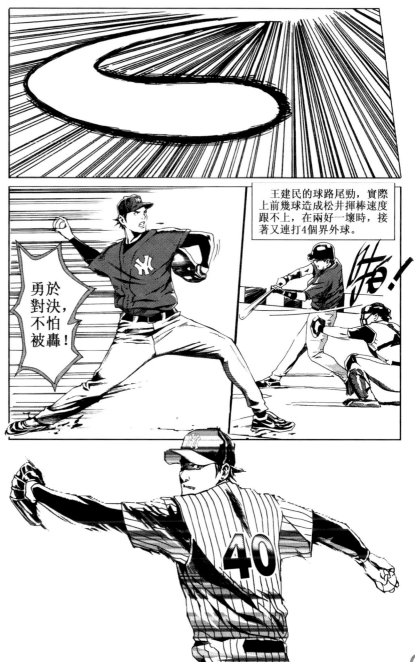

王建民的球路尾勁，實際上前幾球造成松井揮棒速度跟不上，在兩好一壞時，接著又連打4個界外球。

於決，勇對不怕被轟！

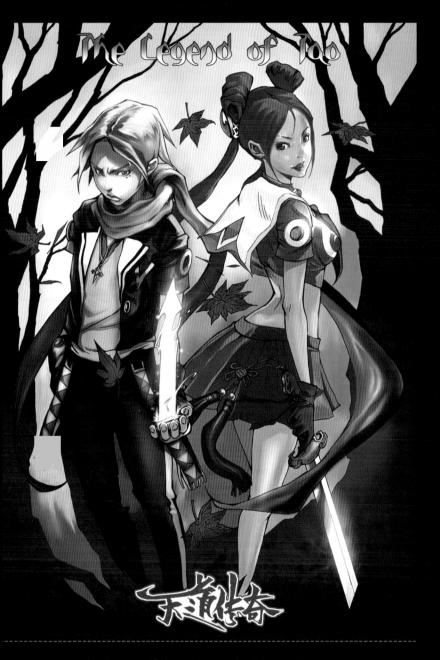

不斷練習

　　速寫要求在較短時間內畫出所需要表現的物件。所以,以線條形式來描繪形象,是速寫表現中最直截了當的一種方法。線條除了具有描繪物件形體的功能外,自身還具有藝術表現功能,它可呈現出豐富的藝術內涵,如力量、輕鬆、凝重、飄逸等美感特徵。作者在畫速寫的時候,會不知不覺將自己的藝術個性,通過線條的運用而流露出來。

　　線條造型是速寫中最常用的表現形式。除此之外,線與面的結合也很常見。有時在結構轉折處襯些明暗調子,能增加速寫藝術的表現力,使畫面的氣氛更加變幻豐富。除以上兩種形式外,純明暗的速寫較少見。

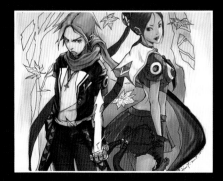

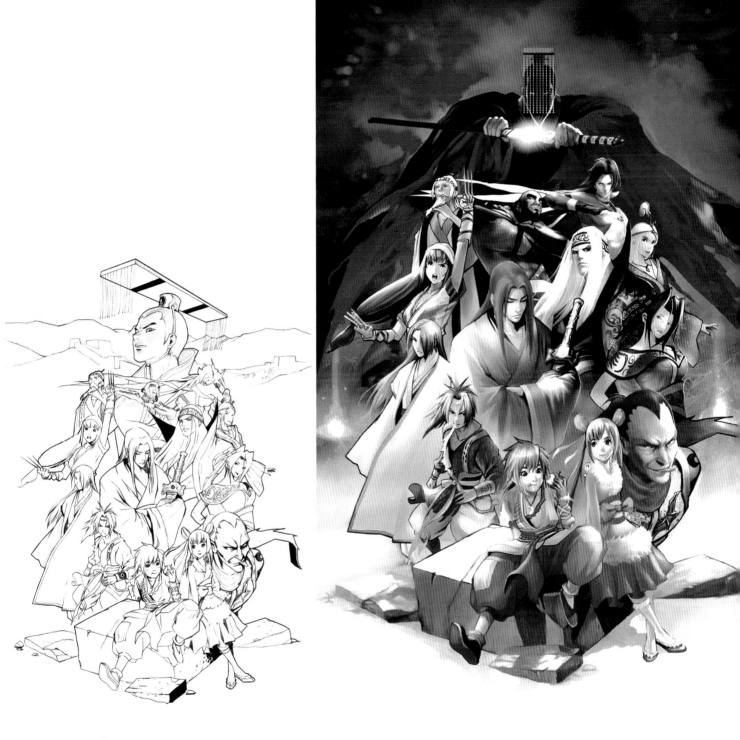

訓練

　　繪畫先學透視，再學習萬物的比例，而後臨摹名家的作品，藉以養成良好的繪畫習慣。接著再以自然作品寫生，以鞏固所學的課業，同時經常觀摩各大師的作品。此外，須養成將所學用於實踐，用於工作的習慣。畫家應當通過默寫出自名家手筆的素描，來訓練手感。在教師指導之下完成這項工作之後，就可以去描繪透視感較強的物體。

連續漫畫的上色方法和需要注意的事項

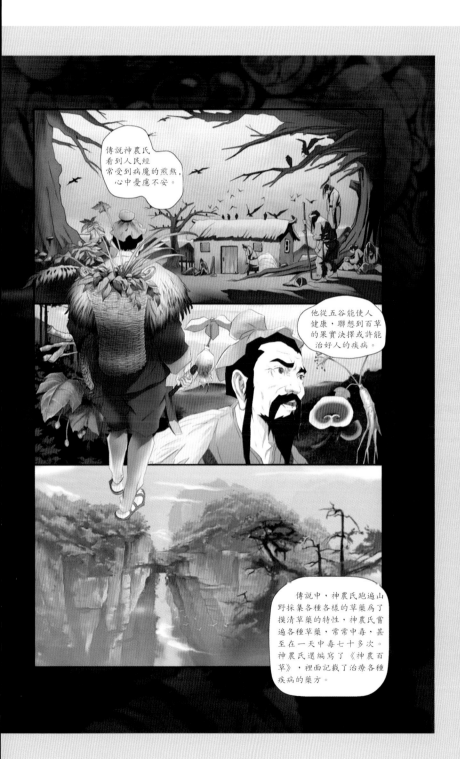

漫畫的上色方法

漫畫裡面的每一格背景一定要細化。人物是前景反而可以用比較面積感的顏色來完成，這是一個方法，可以不讓空間顯得單薄。當然如果兩方面都可以深入那是最好，但是始終要保持畫面的層次，分清冷暖關係、前景和背景的關係，這一點非常重要。

不論哪一格都應該有一個光源，只是光源的大小、強弱不同。人物、背景都應該圍繞光來進行繪製，這樣才能夠深入描繪出立體感。

上色方法和需要注意的事項

1. 注意故事情節的發展。

2. 按照故事中時間線的變化著色。

3. 在整體協調的情況下，依然保持畫面中每一樣東西的質感，如金屬、木頭、塑膠等。

全面掌握

　　有些人把能畫好頭像或人像的畫家奉為名師只不過是在自我欺騙。繪畫既然包羅自然萬物，包羅人們一切偶然的動作，包羅所能見的一切，那麼，在我看來，只能畫好一件東西是遠遠不夠的。人們的動作是千變萬化的，樹木、花草、山岳、都市、公共建築、私人住宅、工具等種類是無窮的，這一切在畫家手裡，都應當被表現得同樣出色，同樣完美才行。

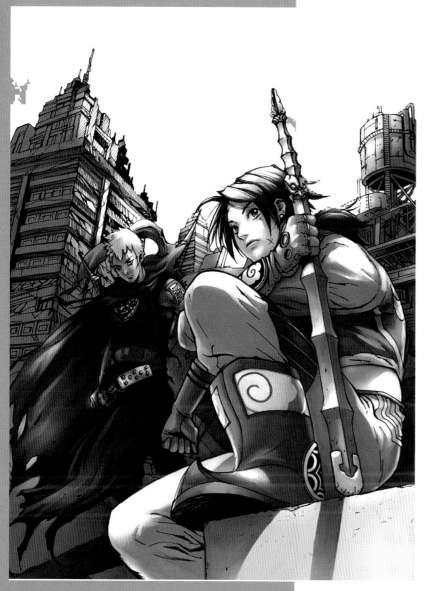

動漫繪畫步驟

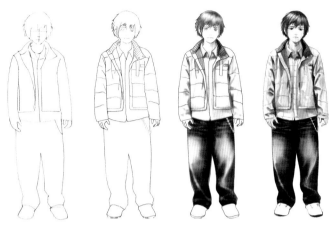

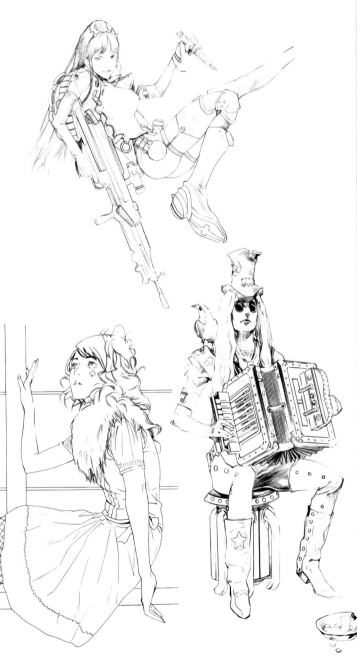

1. 想畫什麼

首先，要知道自己想畫什麼？如果，想像力足夠的話，想畫什麼就畫什麼，就可以打稿畫了，如人物、物件或者其他。如果，是初學漫畫的朋友，想像力不足，我們可以找圖片來幫助自己作畫。

2. 組織畫面

把想畫的人物和靜物在紙上畫一個大概的構圖。

3. 打草稿

用鉛筆在紙上畫出人物的大體結構、動勢，如動作、臉型、五官、頭髮、四肢、人物的透視、衣服造型等。在這一步要注意用鉛筆時不能太大力，否則鉛筆痕對接下來的工作會造成一定的影響。

這一步要求快，把感覺儘快在紙上表現下來，下一步再去進一步細畫和修改。對初學者來說，畫得不太好沒關係，只要多畫這個問題就會慢慢解決。

4. 修改、細畫

在草稿的基礎上，把不滿意東西進行修改和細畫。例如對頭髮的形態、身體和四肢進一步修改，對眼、耳、口、鼻和手指細畫。

這一步是作品的關鍵部分，用的時間會長一點，與上一步正好相反。要細心修改，這也是一個很好的練習。

5. 勾線

在紙上勾出黑色的線條。勾線可用的筆有G筆尖、鏑筆尖、圓筆尖等。如果沒有以上工具，可以用一般的鋼筆或簽字筆代替，但畫出來的線會有點不同。

6. 掃描

把畫好的稿子掃描到電腦上，A4大小的紙張，一般用200dpi～300dpi解析。

7. 電腦著色

掃描好的稿子利用Photoshop或Painter等電腦軟體進行上色和處理，這一步也是漫畫學習最重要的一個環節，將會在上色技巧中詳細講解。

8. 完成

認為作品畫好了就算是完成了。不過不太滿意的話，可以再打開電腦，繼續畫到滿意為止。

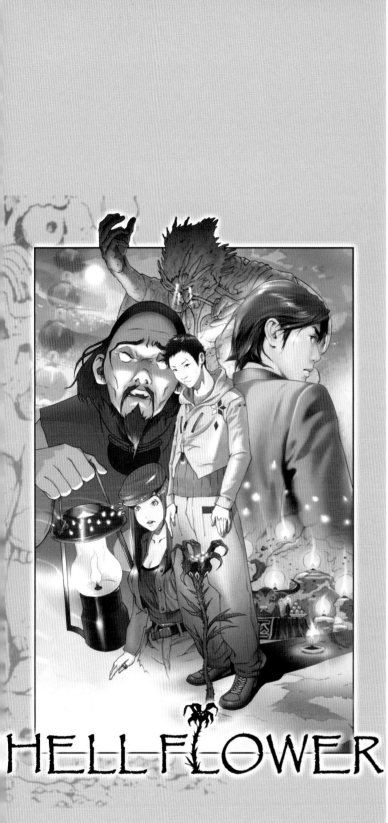

HELLFLOWER

**Crystal
Fractal
Universe**

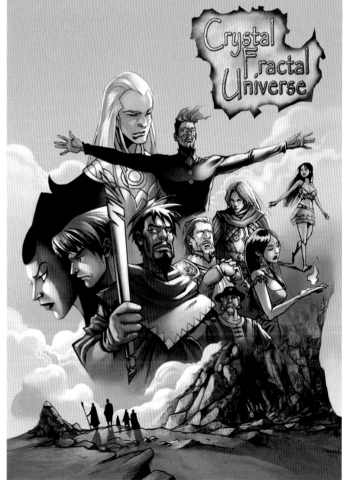

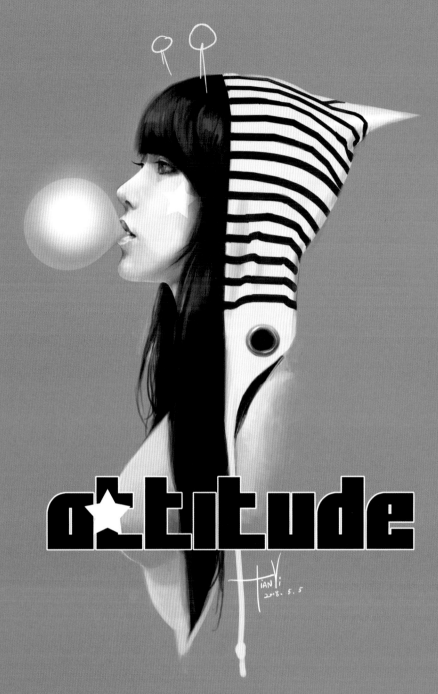

五、商業插畫創作技巧

　　表達商品資訊要直接，因為消費者不會花時間去理解繪畫作品的涵義。人類的消費習慣有相當的持續性，在琳瑯滿目的購物環境裡，如果消費者在一秒中之內沒有看到或沒有被插畫作品所吸引，恐怕他將一年或幾年都不會買這個商品。假設消費者看到了，但對畫面的顏色、構圖或形象產生排斥心態，也會導致前面的結果。所以，符合大眾審美品味是商業插畫師要經過的第二道關。

　　能具有藝術眼光去消費的人太稀有了！作品太藝術，別人看不懂。太低俗，人家瞧不上。引起消費者的注目，和周邊的產品比較，作品進入第三關。如果插畫沒有強化和誇張商品特性，被其他商品壓倒了，那麼，也會產生前面的結果！在超市里經常見到挑挑揀揀拿起放下的情景，直到結賬之後，一幅商業插畫才算成功通過測試。

商業插畫的概念

為企業或產品繪製插圖，獲得與之相關的報酬，作者放棄對作品的所有權，只保留署名權的商業買賣行為，即為商業插畫。

這種行為和我們以前認為的繪畫是有本質區別的，藝術繪畫作品在沒有被個人或機構收藏之前，可以無限制的在各種媒體上刊載或展示，作者得到很小比例的費用。而商業插畫只能為一個商品或客戶服務，一旦支付費用，作者便放棄了作品的所有權，而相應得到比例較大的報酬，這和藝術繪畫被收藏或拍賣的最終結果是相同的。但是，商業插畫的使用壽命是短暫的，一個商品或企業在改朝換代時，此幅作品即宣告終結或停止宣傳，似乎商業插畫的結局有點悲壯，但另一方面，商業插畫在短暫的時間裡迸發的光輝是藝術繪畫不能比擬的。因為商業插畫是借助廣告管道進行傳播，覆蓋面很廣，社會關注率比藝術繪畫高出許多倍。

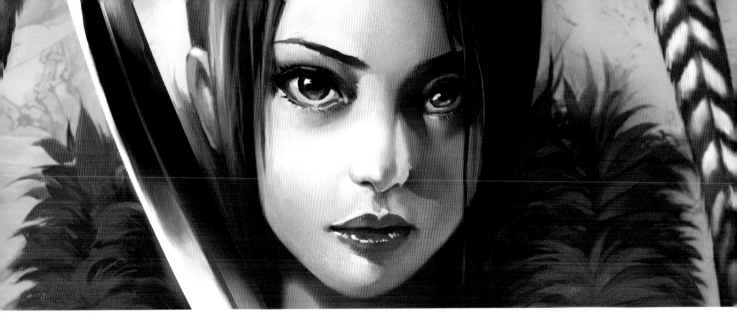

商業插畫的組成部分

商業插畫有四個組成部分。

1. 廣告商業插畫
為商品服務 必須具有強烈的消費意識。
為廣告商服務 必須具有靈活的價值觀念。
為社會服務 必須具有仁厚的群體責任。

2. 卡通吉祥物設計
產品吉祥物 瞭解產品，尋找吉祥物與產品的結合點。
企業吉祥物 結合企業的CI規範，為企業量身定制。
社會吉祥物 分析社會活動特點，適時迎合便於延展周邊產品。

3. 出版物插圖
文學藝術類 具備良好的藝術修養和文學底子。
兒童讀物類 擁有健康快樂的童趣和觀察體驗。
自然科普類 扎實的美術功力和超常的想像力。
社會人文類 豐富多彩的生活閱歷和默寫技能。

4. 影視遊戲美術設定
形象設計類 人格互換，形神離合的情感流露。
場景設計類 獨特視角，微觀宏觀的約減綜合。
故事腳本類 文學、音樂通過美術的手段表現。

商業插畫有一定的規則，它必須具備以下三個要素。

1. 直接傳達消費需求。
2. 符合大眾審美品味。
3. 誇張強化商品特性。
想具備這三點，就要看插畫師的綜合素質了。

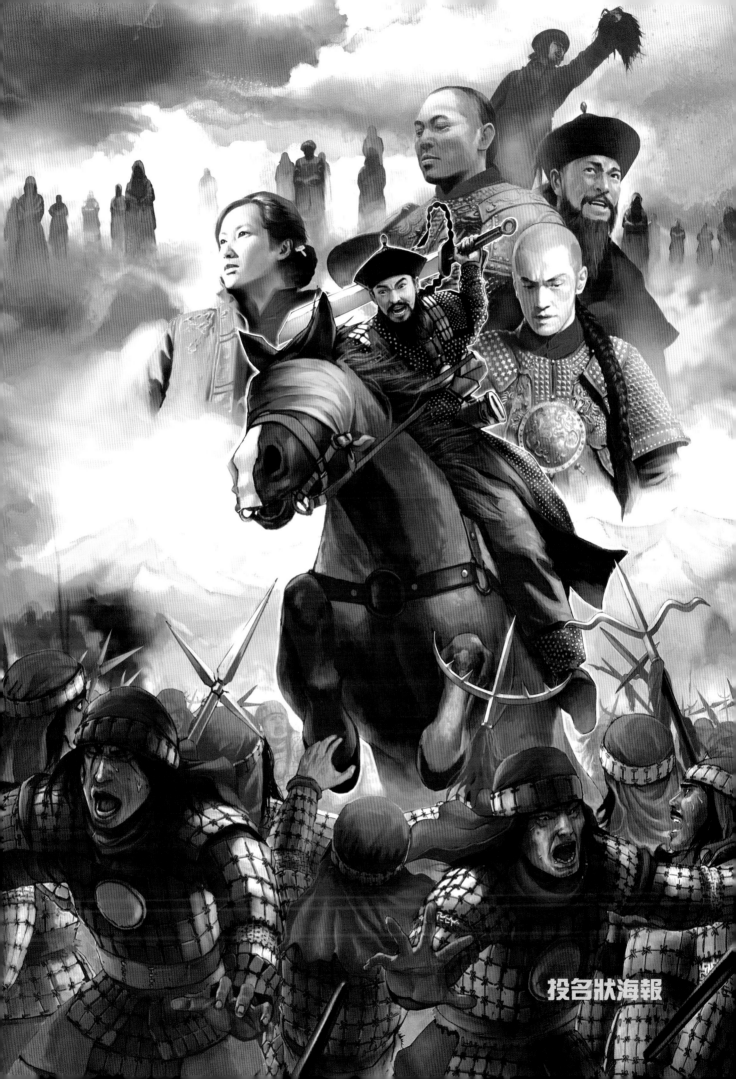

投名狀海報

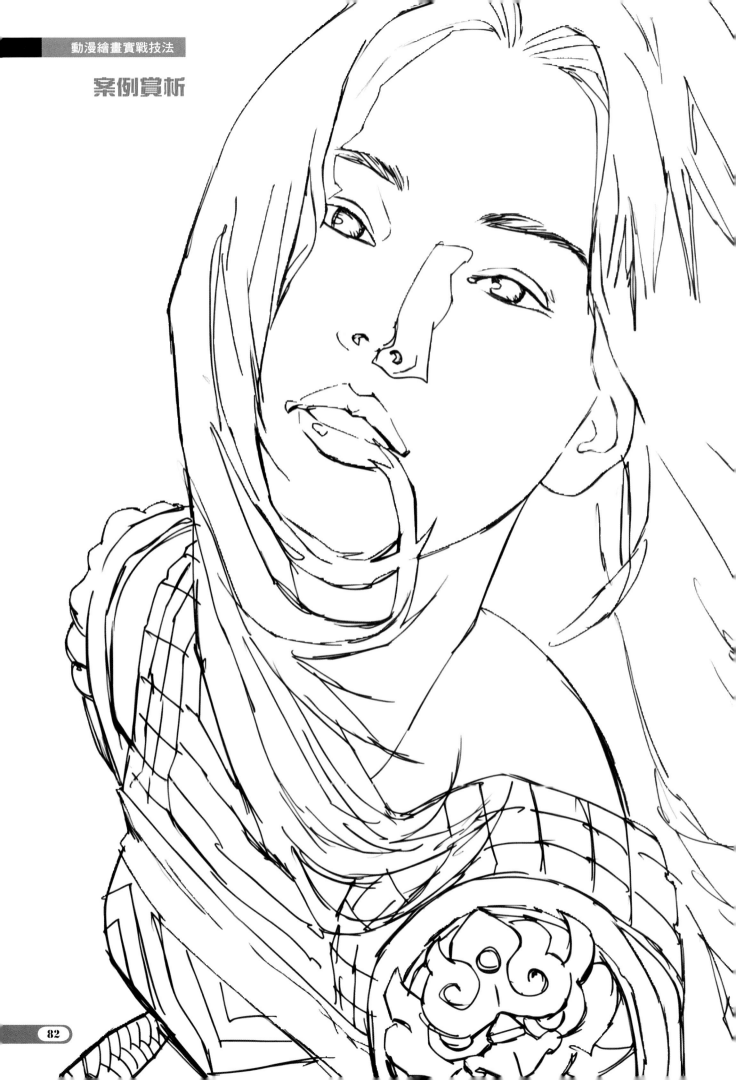

構思好畫面後，可以用繪圖板直接在Photoshop裡打稿，將噴筆調節到半透明（明度模式）。如果有修改地方用橡皮擦去，方法很簡單，控制起來也比較容易。這樣打稿減少了錯誤率，盡情發揮想像，不用擔心畫錯。很快將會看到自己的線稿作品。

在畫之前,先確定繪畫的整體思緒。本作品是一個中國傳統形象。同時想了一下最後的效果，最終決定用一種包圍式的光線,就像舞臺上的光一樣,這樣畫面的視覺會比較集中,同時有戲劇的效果。畫的顏色，確定為暖色系。做好整體的思緒就可以開始了,畫的時候就會流暢一些。

首先新建一個100dpi的檔,這樣檔比較小,畫起來會節省一些時間。在背景層起稿,用柔性的噴槍定義畫面的大致位置。噴槍用粗一點的,只留下一些畫的痕跡就可以,方便以後刻畫。用色階的輸出按鈕將畫面調淺,可以畫得省事一些,不用擦出不必要的問題。

對於繪畫工具，做一下簡單介紹。MAC和PC不同，主要是顯示系統的gamma不同，MAC的gamma是1.8，ＰＣ的是2.2，所以MAC的顯示明亮一些，ＭＡＣ檔轉到PC中會顯得暗一些。在畫的時候要注意考慮印刷效果，不要只看顯示器上的效果！

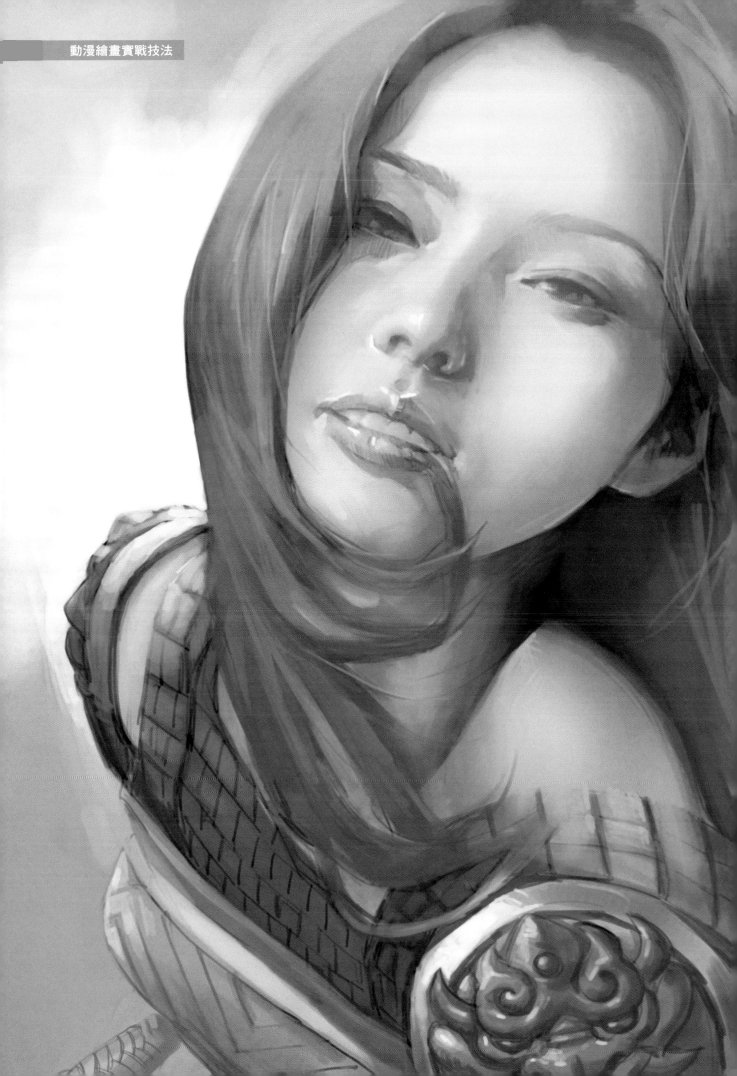

我們將看到一幅作品的誕生過程。為了更好、更快捷地把握整體畫面的色彩層次，教大家一種明度（灰階）上色方法。先將線稿用素描的手法把明暗畫出來，最後的效果儘量細緻，這樣後期的處理就相對省時省力。

選定噴槍的柔性筆觸，用預設的數值，定下位置，主要在骨骼的轉折位置，細緻刻畫，畫筆要小一些，位置儘量準確。嚴格控制造型，不斷調整頭髮和裙子的形狀，儘量追求畫面的飄逸流動，畫完後用色階將畫面調淺。存檔。

首先畫臉，注意面部表情和結構的刻畫，然後再畫身體。一層層地畫，這個過程和傳統素描的方式很相似，完成效果如圖。存檔，然後再另存一個檔，備用。將原文件畫面的解析度調大，成完稿的文件尺寸，解析度到300dpi。調整各部位的素描關係，將草圖畫細。調整不舒服的關係，包括骨骼結構和畫面的黑白灰關係。畫好後將草圖勾出路徑，把人物複製到單獨的圖層裡。

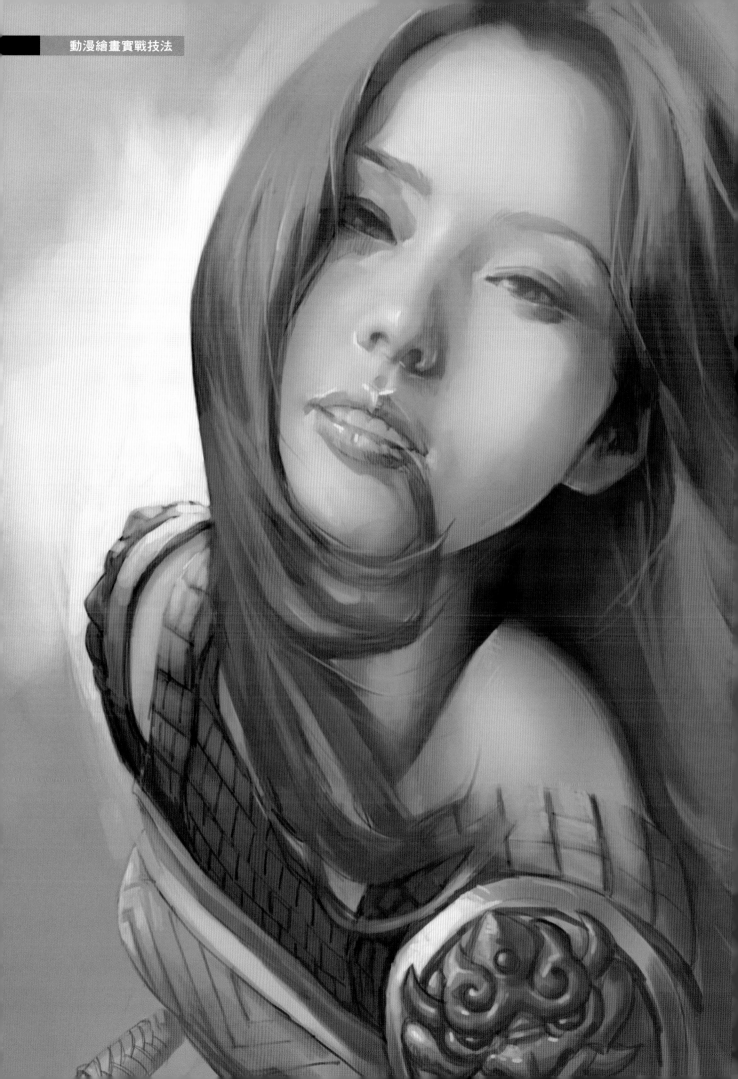

調節灰階，讓畫面有一個底色，也就是說畫面整體偏向一種色系，這裡將畫面定位為暖色系，因為我想讓最後的成稿是暖色調的畫面。

心裡對畫面的最終效果有一個估計，選取區分出衣服、皮膚、頭髮，用畫筆工具分別上色。調整亮部和暗部的冷暖關係，亮部的顏色比較暖，以適合將要畫的夜色背景。這樣就確定大致的身體顏色。選定噴槍的柔性筆觸，流量是20%，從亮部開始刻畫，主要是加強高光，就像在灰色的紙上畫素描一樣，可以省略畫中間層次的時間，加強高光和畫暗部就可以了，同時用模糊工具調整關係（強度100%）。

大家可以看到現在的畫面顏色比較暗，用小筆一筆筆地調亮，同時注意畫面的關係。從局部開始細緻刻畫，還是從高光開始調整，亮部用筆的透明度低，一層層疊加，看上去會有一些皮膚的質感。畫暗部時筆的透明度高一些，也是一層層疊加，使暗部有多層顏色，這樣暗部看上去會更有深度、更豐富一些。

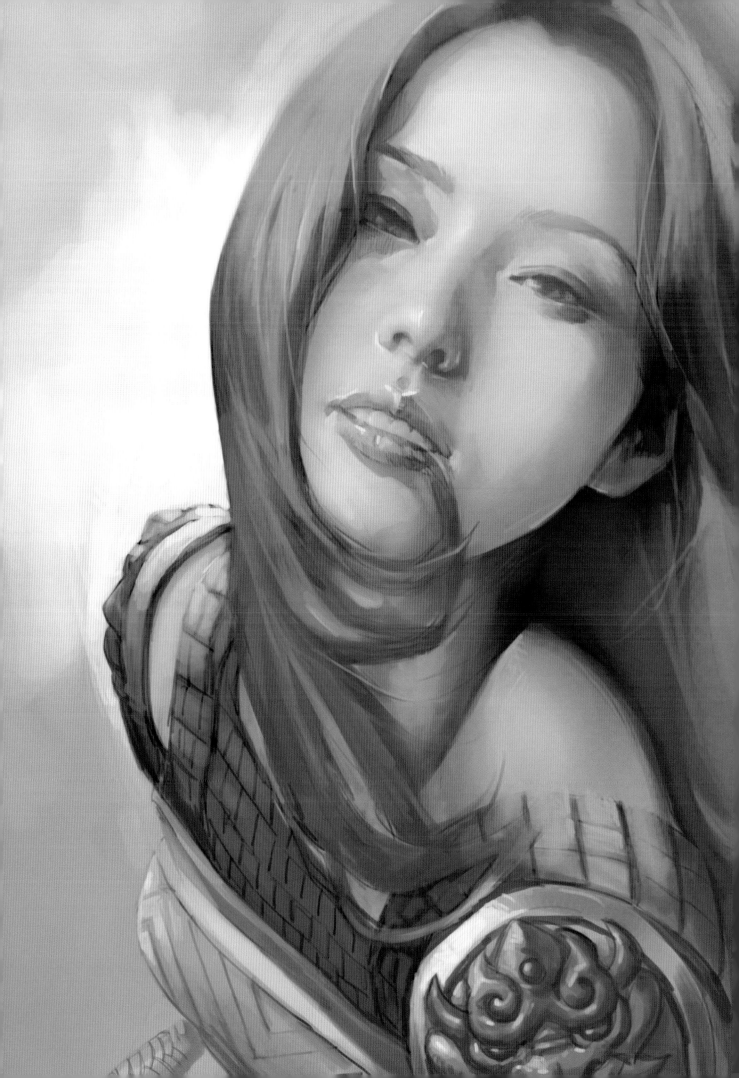

開始上色，在Photoshop裡面將畫面偏暖的部分保留，例如皮膚，其餘地方的顏色可以選擇喜歡的色調平塗，再給畫面定位一個光源，讓各部位的顏色冷暖有明顯的變化。

在顏色和層次豐富的同時，畫出皮膚的質感，感覺有一些細小的毛孔和彈性很好的皮膚。

臉上要注意顏色和骨骼的變化，額頭、顴骨、下頜骨骼突出，要畫得硬朗一些。而嘴就要畫得柔軟和光澤感好一點，畫得濕潤一些（對比要強一些，高光明顯突出一些，因為濕潤的東西在水的反射下，高光和反光都會強一些）。眼瞼要薄一些，方法也是用小筆一筆一筆地重疊筆觸做出皮膚的感覺，同時選擇色相／飽和度調整嘴的顏色，腮的顏色。調整鼻子，可以仔細觀察一下，它質感的不同，第一是軟骨所在的位置，硬度強過嘴。第二毛孔細膩，皮膚在整個臉上是拉得最緊的地方，看上去相對硬一些。第三有油脂的分泌，光澤相對比較強。抓住這幾個特點進行刻畫。

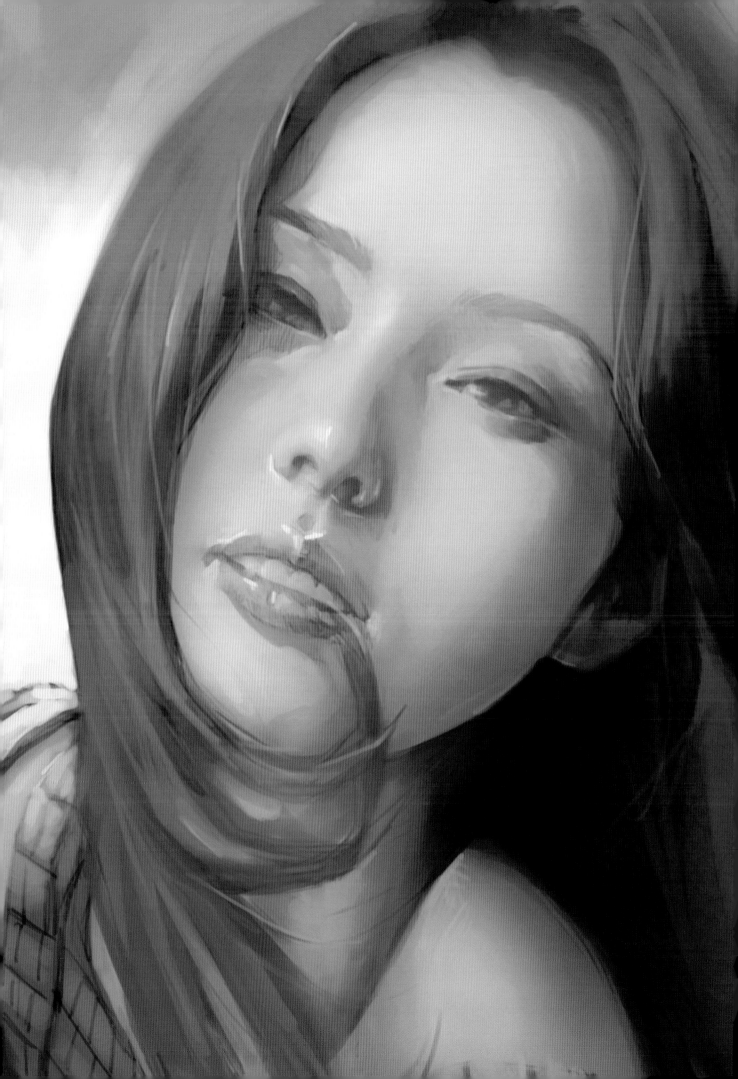

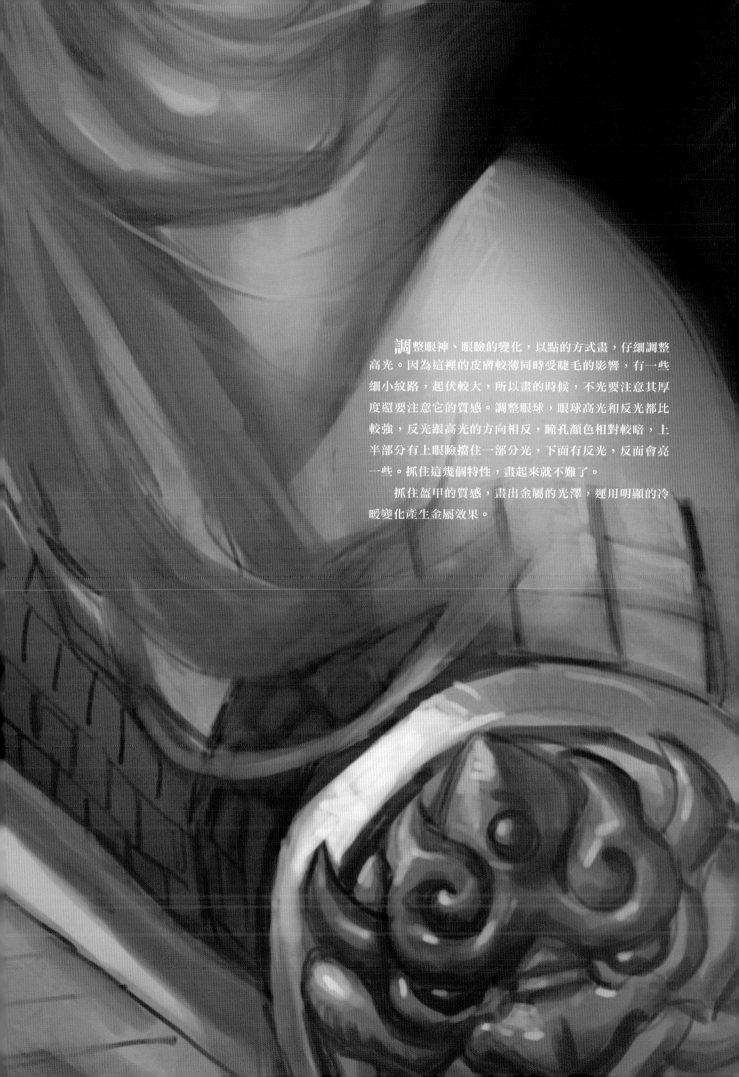

調整眼神、眼瞼的變化，以點的方式畫，仔細調整高光。因為這裡的皮膚較薄同時受睫毛的影響，有一些細小紋路，起伏較大，所以畫的時候，不光要注意其厚度還要注意它的質感。調整眼球，眼球高光和反光都比較強，反光跟高光的方向相反，瞳孔顏色相對較暗，上半部分有上眼瞼擋住一部分光，下面有反光，反而會亮一些。抓住這幾個特性，畫起來就不難了。

抓住盔甲的質感，畫出金屬的光澤，運用明顯的冷暖變化產生金屬效果。

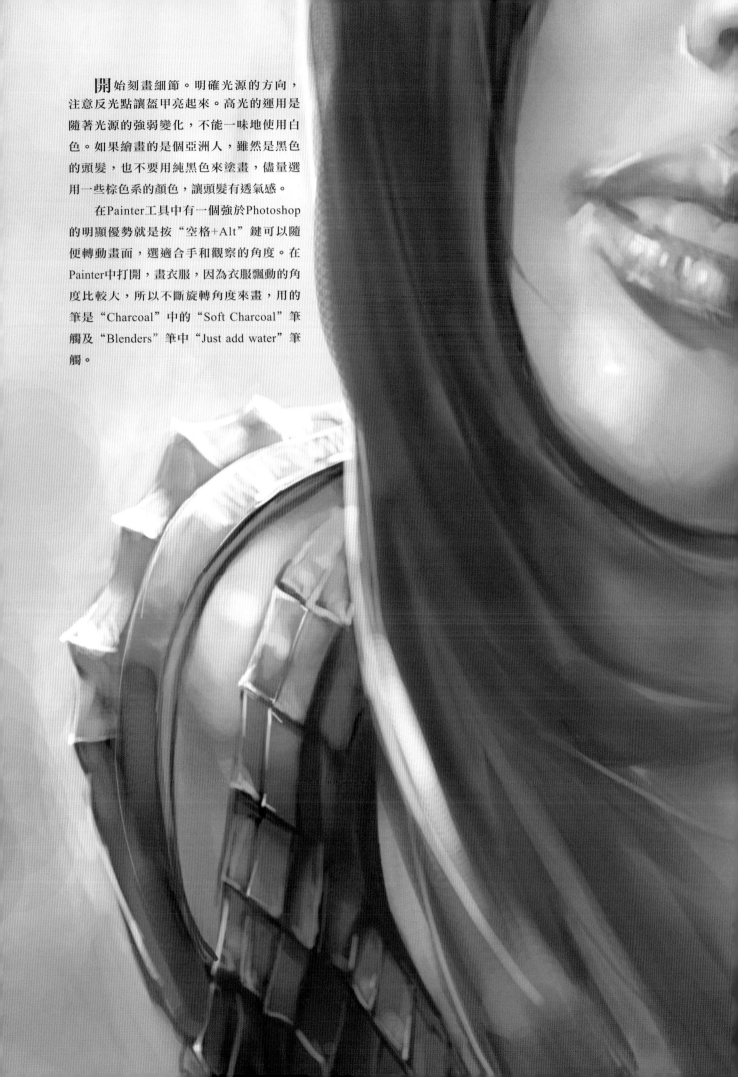

開始刻畫細節。明確光源的方向，注意反光點讓盔甲亮起來。高光的運用是隨著光源的強弱變化，不能一味地使用白色。如果繪畫的是個亞洲人，雖然是黑色的頭髮，也不要用純黑色來塗畫，儘量選用一些棕色系的顏色，讓頭髮有透氣感。

在Painter工具中有一個強於Photoshop的明顯優勢就是按"空格+Alt"鍵可以隨便轉動畫面，選適合手和觀察的角度。在Painter中打開，畫衣服，因為衣服飄動的角度比較大，所以不斷旋轉角度來畫，用的筆是"Charcoal"中的"Soft Charcoal"筆觸及"Blenders"筆中"Just add water"筆觸。

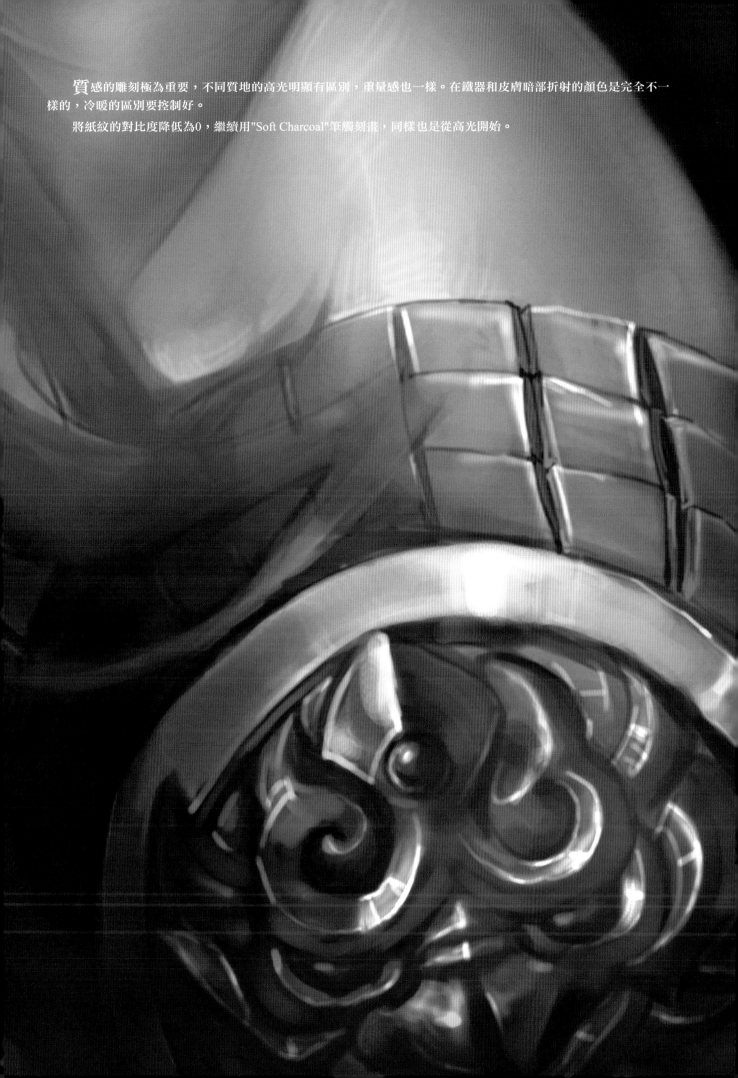

質感的雕刻極為重要，不同質地的高光明顯有區別，重量感也一樣。在鐵器和皮膚暗部折射的顏色是完全不一樣的，冷暖的區別要控制好。

將紙紋的對比度降低為0，繼續用"Soft Charcoal"筆觸刻畫，同樣也是從高光開始。

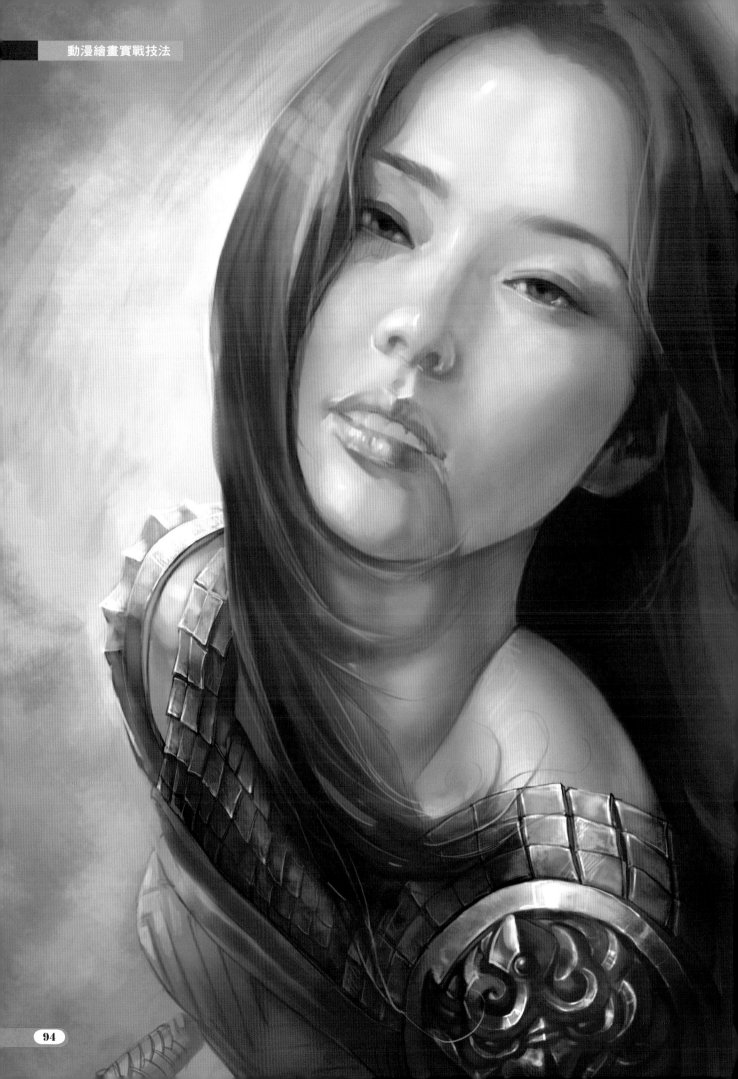

顏色差不多已經定位完成，可以將畫面中的圖層合併，在最上面新建一層來完成雕琢細化。

畫頭髮，對於初學者來說好像很難，掌握了規律也就得心應手了。我的方法先將頭髮分成幾塊大的形體，再在形體中區分，然後再分成根，按組來完成。將畫布旋轉適合手的方向，先畫出大關係，畫出頭骨上頭髮的形狀和遠近的變化。調整的方法是"Alt+B"調出"Brush creater"，在"Size"中將"Min size(最小尺寸)"調為40%，"Expression"調成"Pressure(壓力)"這樣調出的畫筆會隨著用力的大小有粗細的變化。加新圖層，縮小筆到3~4個圖素的細度，隨著髮絲的方向一根根地提，注意整個頭髮的明暗，分出大的幾束就可以了。加新圖層，將顏色調亮，注意顏色的冷暖。再畫出一些零亂的頭髮，作出整個形狀的飄逸感。

打開另存的文件，用尺工具量出最初旋轉的角度，在任務欄上可以看到角度。然後旋轉彩色檔的畫布，不要用自由變換工具，會傷害文件的精度，旋轉畫布小一些。

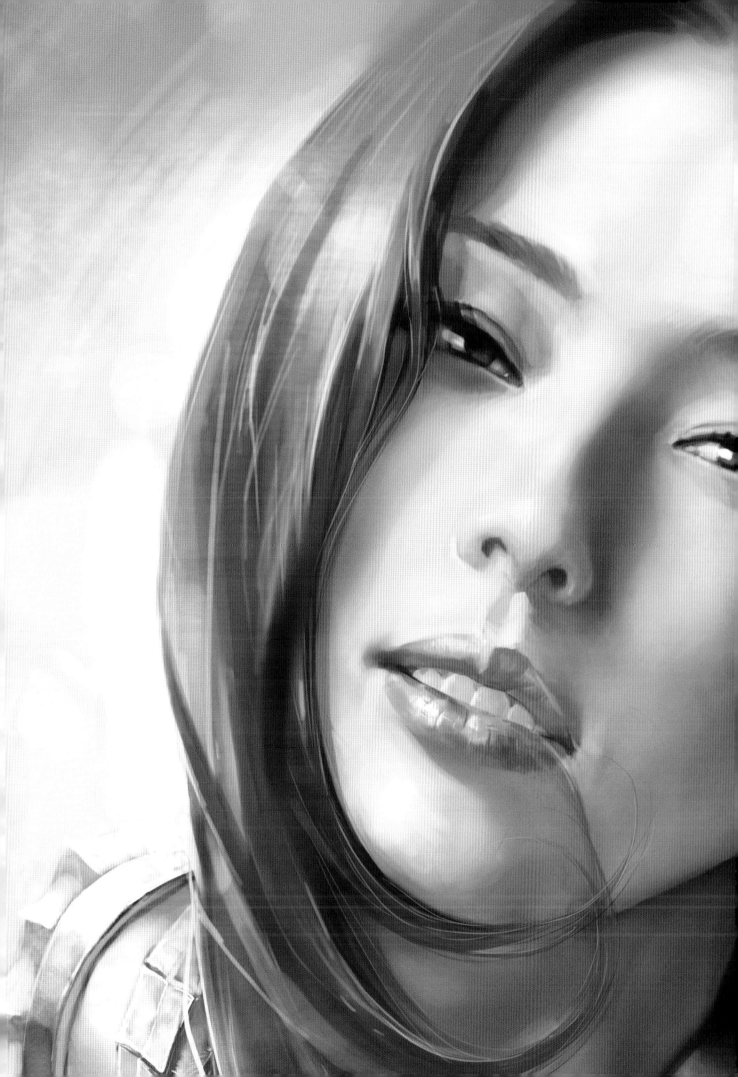

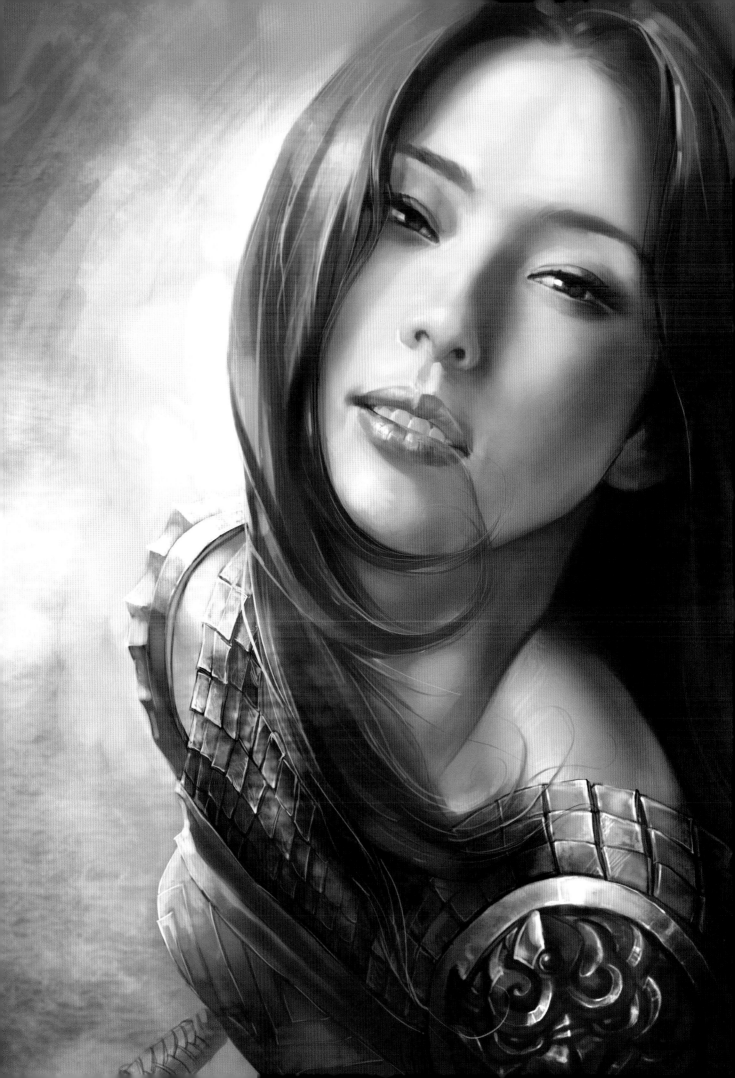

　　起稿的線條注意流暢，清晰，儘量不要用黑色，保持灰調子。背景的灰色是為了更好地把控後期整體色調。

　　明暗儘量用灰階多刻畫，使畫面完成度高一些。配合主體人物簡單噴繪上背景。

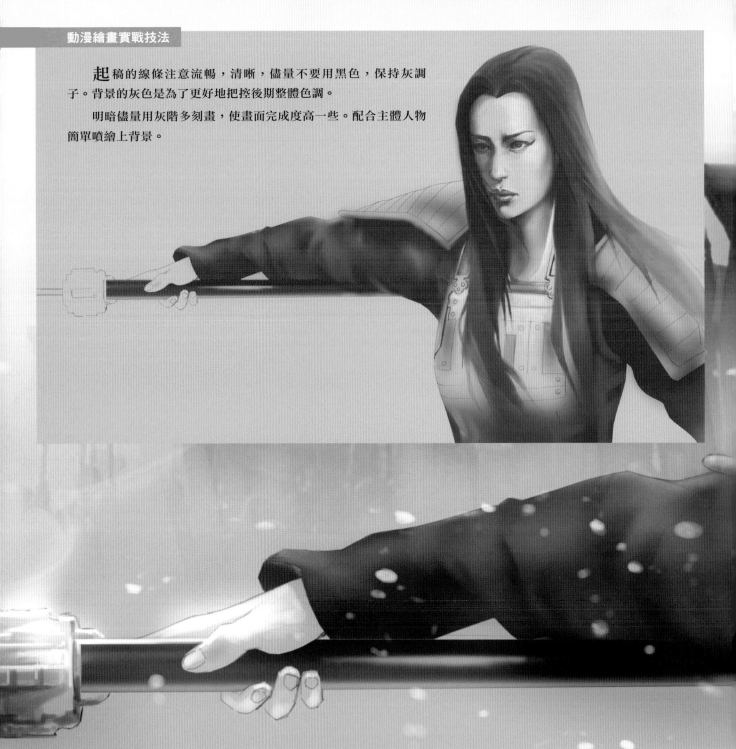

　　基本步驟如下。

　　1. 在Photoshop中的背景層起稿，用柔性的噴槍定義畫面的大概位置。噴槍選用粗一點的，能後用色階將畫面調淺。

　　2. 定下五官和盔甲的位置，畫筆要小一些，位置儘量準確。

　　3. 將噴槍硬度調大。

　　4. 從局部開始刻畫。首先畫臉，抓住骨骼的位置，深入刻畫，像畫水彩一樣。

　　5. 繼續刻畫。

　　6. 用 "色彩平衡" 調整顏色平衡。

　　7. 新建一層。選中色彩增值模式，用噴槍上色，完成後合層。

　　8. 將檔在Painter中打開，用 "soft charcoal" 從臉部開始刻畫，注意面部骨骼結構。

　　9. 用小筆仔細調整關係，使畫面力求準確。

　　10. 用2~3號畫筆在面部用點的方式調整畫面關係。

　　11. 繼續刻畫完成。

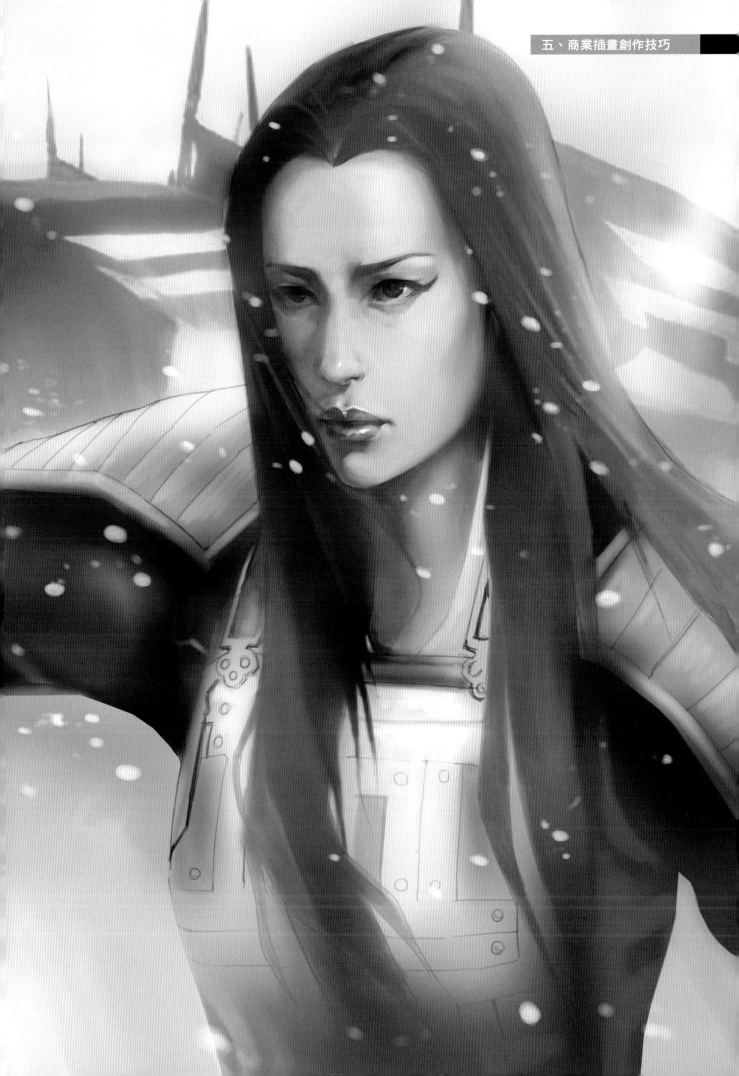

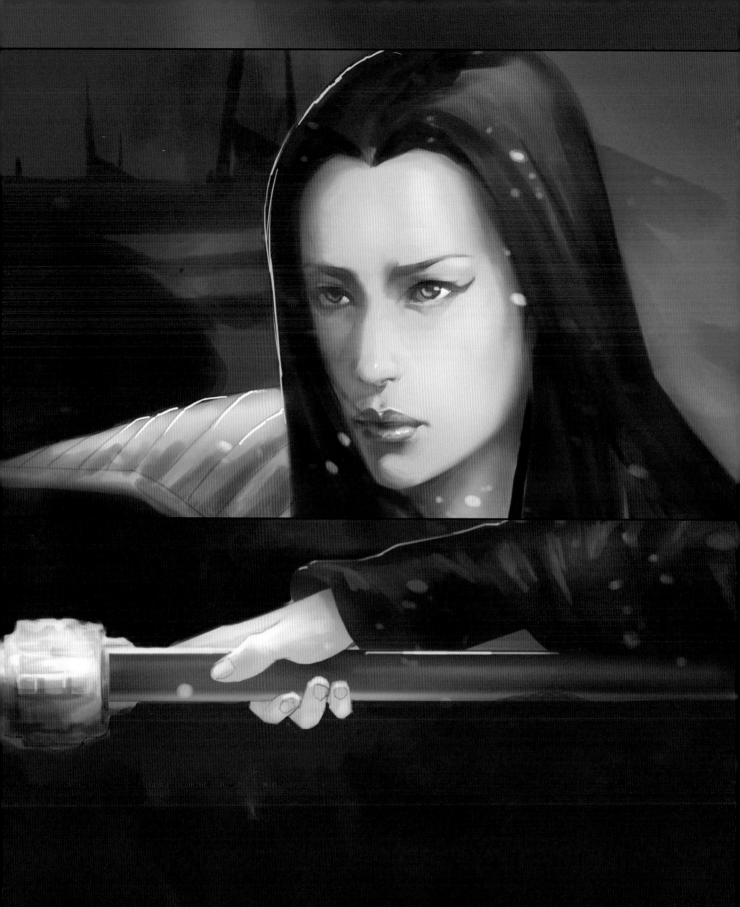

直接用圖層裡面色彩增值來改變畫面整體色調，在這裡畫面偏向膚色，更容易後期的加工。
衣服和盔甲的顏色形成強烈對比。背景顏色較深，人物邊緣會受到背景色的影響，有一些背景顏色。

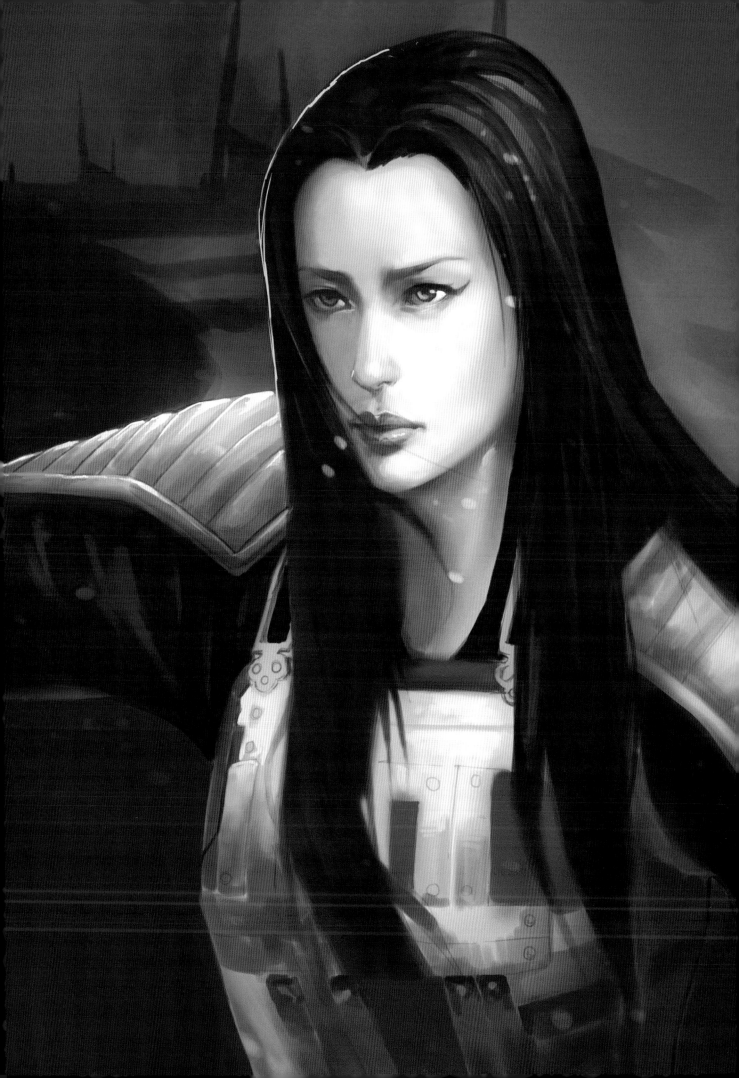

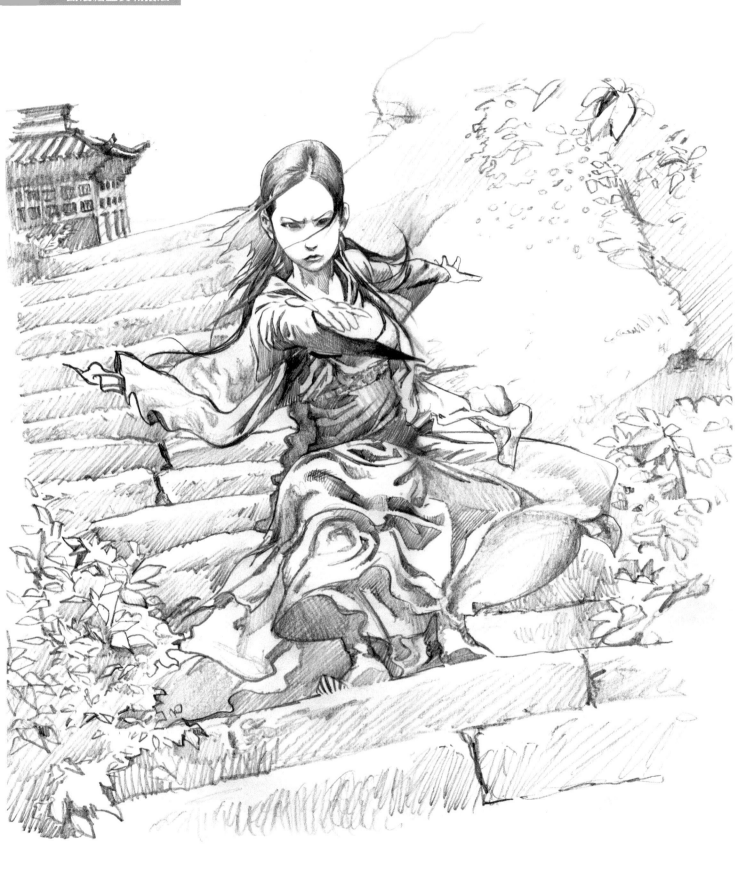

本作品是用傳統插畫製作方式。選擇一張上好的白紙，用普通的繪圖鉛筆就可以構圖，當然橡皮是少不了。
畫出的草圖隨即掃描進Photoshop，整理放大。如果用繪圖板來畫就更方便了。

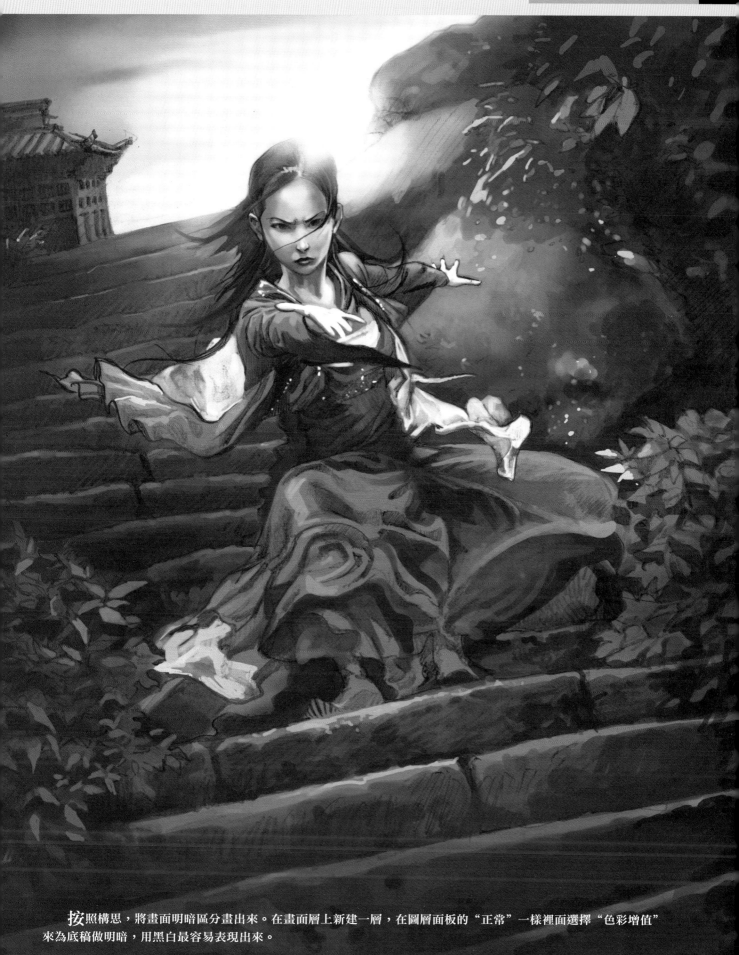

　　按照構思，將畫面明暗區分畫出來。在畫面層上新建一層，在圖層面板的"正常"一樣裡面選擇"色彩增值"來為底稿做明暗，用黑白最容易表現出來。

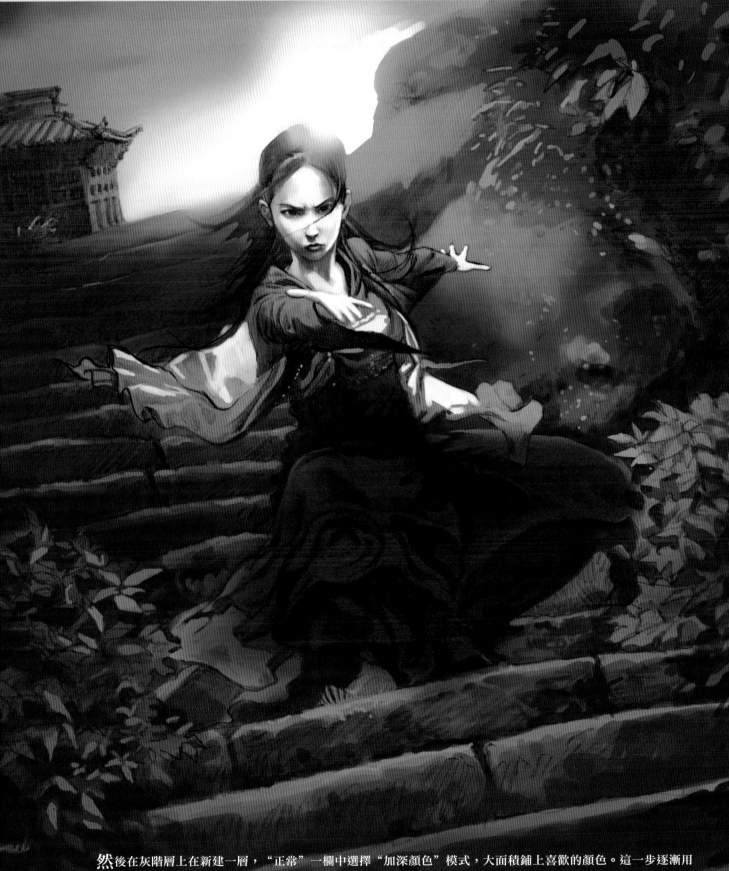

然後在灰階層上在新建一層，"正常"一欄中選擇"加深顏色"模式，大面積鋪上喜歡的顏色。這一步逐漸用小筆觸來刻畫，用到了筆刷，模糊等工具。

用硬筆刷處理邊界是我慣用並且很喜歡的方法。模糊工具不容易控制而指尖工具控制好了感覺更像是動態模糊，看起來像油畫一樣。

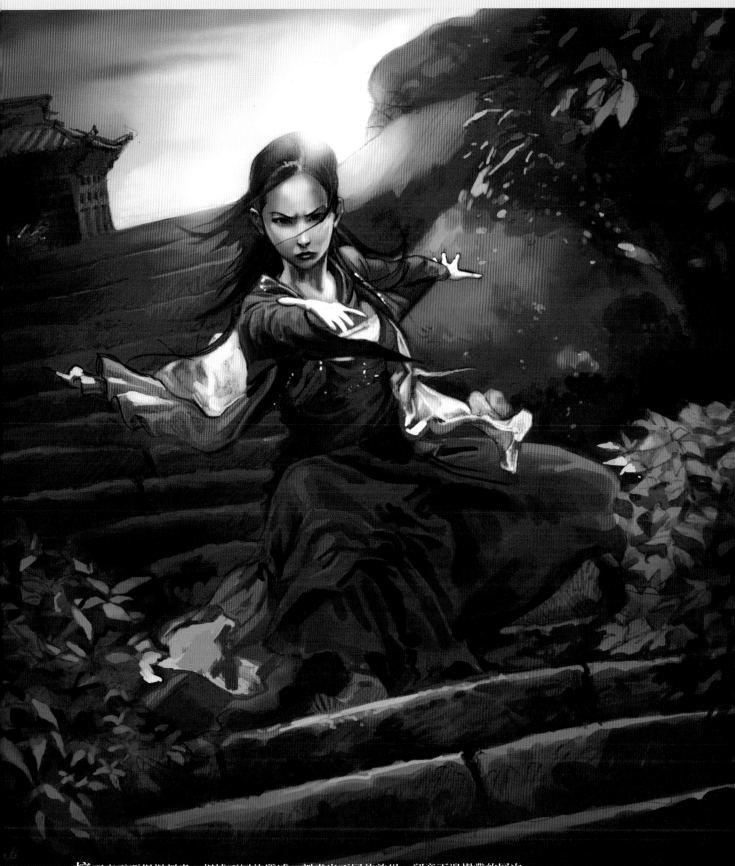

接下來需要慢慢刻畫，根據不同的質感，刻畫出不同的效果。留意兩邊樹叢的層次。

開始添加顏色的時候，新增圖層、選擇加深顏色模式。用大色塊填充顏色，膚色一層，紅頭髮另一層等。也可

以選擇全部區域，使用影像＞調整＞色相／飽和度＞上色填充顏色。

因為貪圖Photoshop CS3的方便、好用，一直用它。當然沒有painter筆觸豐富，不過photoshop原自帶的筆刷其實也挺好用的，下面會跟大家說到哪些photoshop原帶筆刷的好用之處。

1.建立A4紙大小，開始打草稿。常用的筆刷是photoshop內建的19號，名稱是"實圓19像素"（把滑鼠停放在筆刷上一會兒就可以看到筆刷名稱）。

2. 大膽塗灰畫面，確定主光源，後面每筆的刻畫都要圍繞主光源展開。在單色裡面塑造形體，可避免色彩的堆砌而丟失了體積感，這是畫CG作品常見的手法。

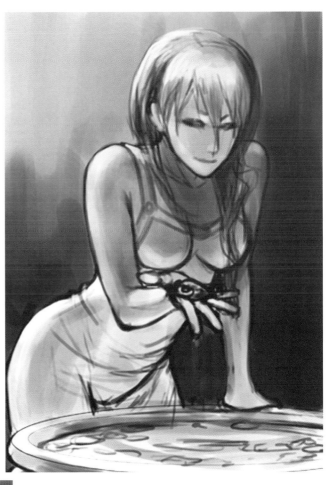

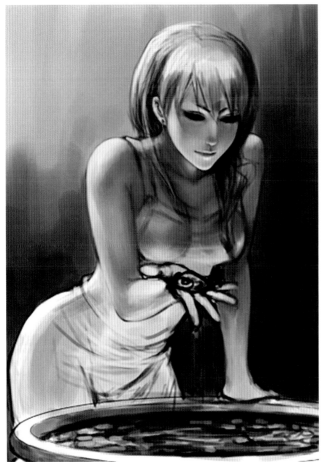

3. 大致再畫一下，把明暗體積確定出來。

4.新增圖層，隨意上點膚色，不怕上壞，電腦的好處就是可以隨時調整。把這一層的圖層模式調為覆蓋。

5.覺得這個畫面色調太冷了，選下面線層重新用曲線調整，把綠色降低，紅、藍色提升一點(RGB顏色模式)。把背景暗下去人物就可以突出些，現在就有肉肉的色感了。把上一層膚色和這層合併。

6.在原層的上面新建一層。先從背景入手，左上方有個主光源，所以這部位要亮些，不能單把背景塗黑，我用了藍和綠的深色系，這樣畫面能透氣些。因為等會兒有從右下方打一個補助光在人物身上，所以右下方背景是淺藍色的。雖然只是一個空的背景，也要給人有空間感。背景主光源還用到其他筆刷融合，比較有質感。

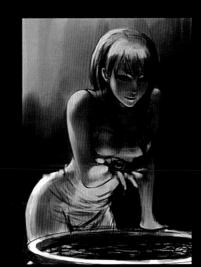

7. 按原先畫面的設計，下面是個水缸，在主光源的照射下，水反射出的散光印在人物身上，所以給人物"覆蓋（圖層模式）"上一層翠綠色的反光，還有新建一層畫上右邊的藍色補助光。這樣，畫面所有光源色調就定好了，讓人物看起來更有立體感和層次變化。

接下來就是圍繞這些光源開始細畫了。在這裡要記住一幅畫的光源很重要，如何去設計主光源和添加環境光可以多找圖片看看參考。一些大師的畫還有一些攝影師的相片都可以看到光起到的作用。

8. 把之前的藍綠兩個光源層合併到下面原線稿層，背景層和人物層還是要分開，方便塗改。

再新增一層圖層開始局部細畫，先從臉開始。女人的眼睛很重要，所以要重點刻畫，還是用原來的筆刷。女性相對來說更難畫一些，臉部結構要畫出來，還要把握細膩的情感。女性皮膚的質感要比男性更光滑，結構上不能像畫男性那樣結構清晰，要平滑，恰到好處，不然畫出過多結構，就會顯得蒼老。

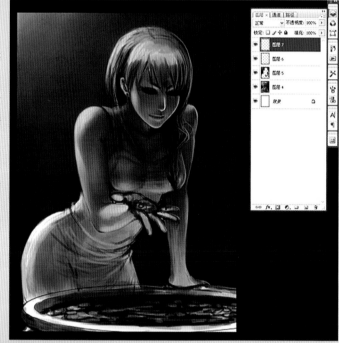

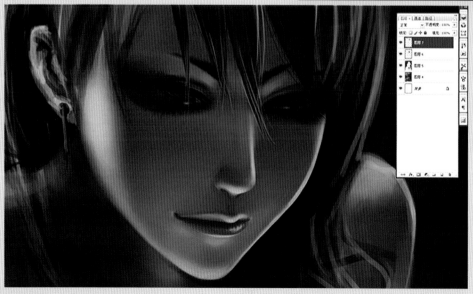

9. 畫頭髮也新增圖層。一定要跟著光源走，左邊比較靠近主光源，畫亮點沒關係。光的過渡要有變化。

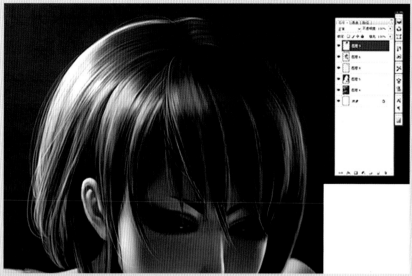

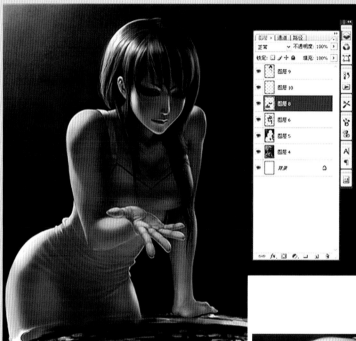

10. 把皮膚、頭髮、衣服各圖層分別畫完，細節也要畫出來。

注意左手臂和大腿的受光度，釐清前後關係，大腿臀部上受光更高些。人物身上的綢緞衣服，受光加高。另外手臂和大腿面的明暗交界線要畫出來，這些部位是受高光的地方，明暗線也就明顯些。

細心刻畫手掌。因為這個部位是畫面視線中心點，雖然原先設計手中有金魚，遮擋了半個手掌心，但還是分開來畫，單獨畫結構不易出錯。似乎多畫了些紋路，沒關係，有魚遮擋著呢。

11. 接著在上面新增圖層畫水，呼應人物綠色的反光，有點小倒影。水裡長著浮游的水草，把它畫成綠色。

12. 在水上又建一層畫兩條金魚。再把"圖層模式"改回"色彩增值"，
把填充度降低。

13. 再建一層，在水的周圍畫上一些浮游水草和小花。切記跟著光源畫。有人物遮擋，並不全是
亮面。

14. 開始畫手裡的金魚，先找一些金魚圖片參考。畫眼睛大大、傻傻樣
子的金魚。

15．慢慢添加色彩細畫，注意主光源和環境光的影響。細心刻畫，因為這裡是內容中心點，花點時間不怕。

繪製時對於自己想重點表現的事物要加強刻畫，讓畫面有鬆緊關係。不是一整幅畫全給磨細了就是好的。

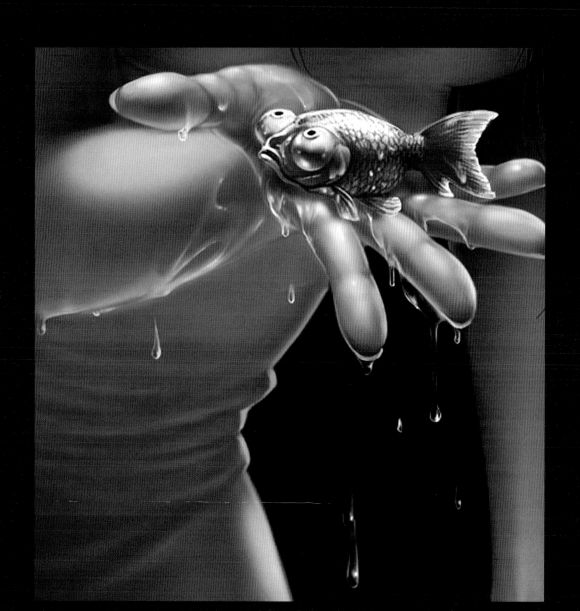

17. 添加修飾元素，小花項鏈等，不讓人物太單調。注意元素的結合，不能太唐突了。金魚起源於中國，每次看到金魚就會聯想到大師們國畫裡的那些金魚，所以不能脫離畫面內容，鏈子的設計得帶有中國風又不失時尚。

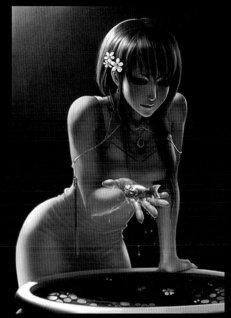

關於畫畫時加的小元素，無論是男女，適當加畫些小東西，可以更襯托人物。我經常會去網上看些流行飾品，常收集一些飾物圖片，來幫助補充畫面內容。有很多畫家喜歡收集飾品，在他們的畫裡也經常能表現出來。

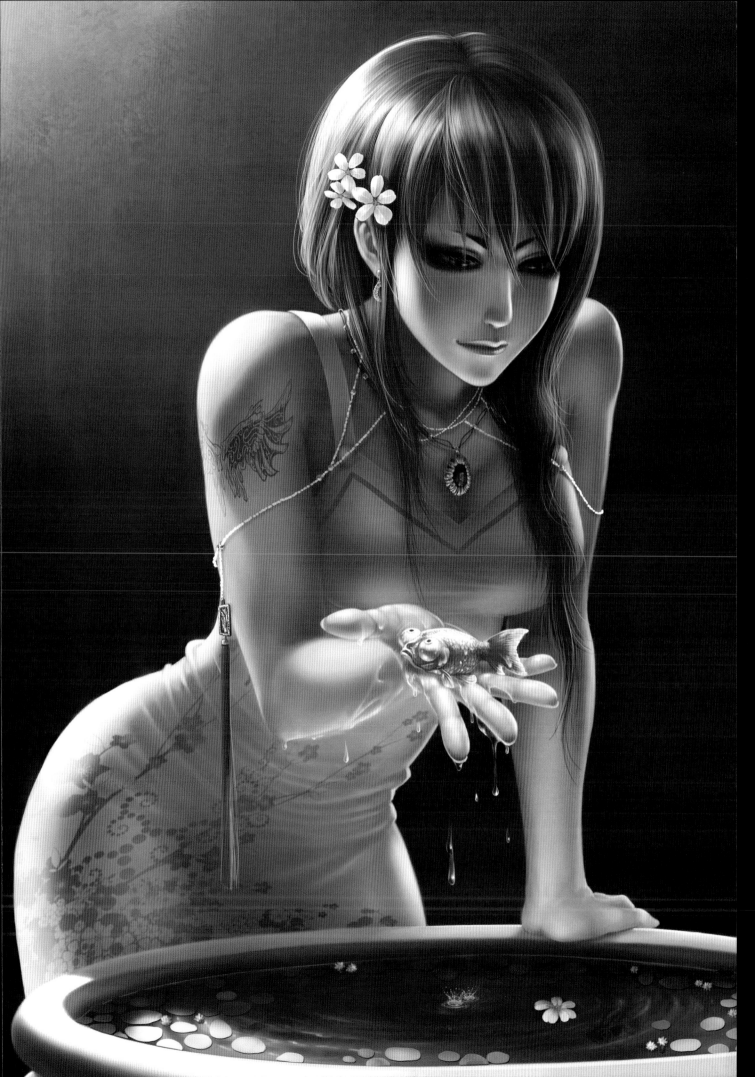

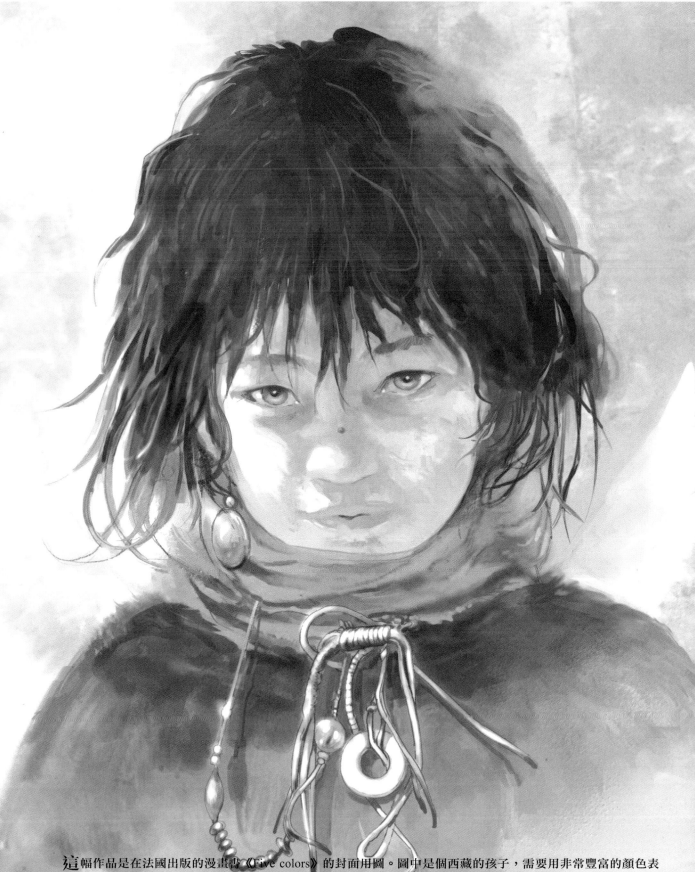

　　這幅作品是在法國出版的漫畫書《Five colors》的封面用圖。圖中是個西藏的孩子，需要用非常豐富的顏色表現這個構思。西藏給人的印象一直是奇幻的、神聖的，所以需要讓畫面看上去五彩斑斕。為了快捷，我用繪圖板直接構圖上灰階。找好點光源，讓畫面看上去有層次感。

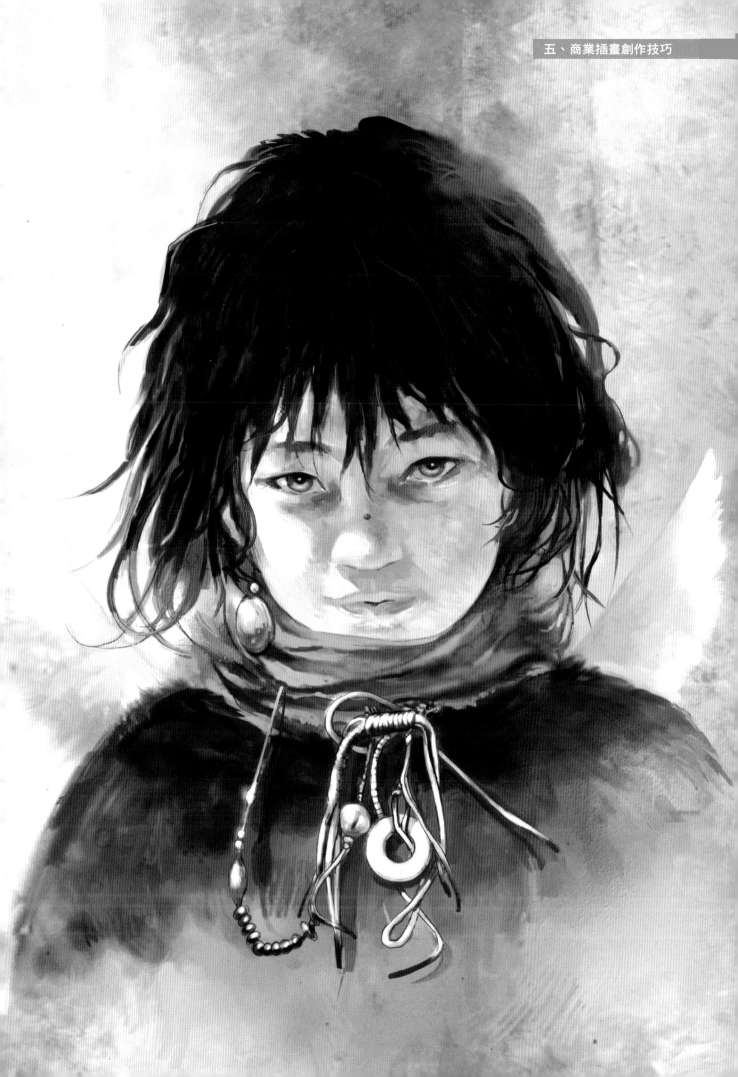

首先繪製草圖、確定光源和局部刻畫，構圖在這個時候就要考慮進去！用單色塑造形體，為了避免色彩的堆砌而丟失了體積感。

光在一幅畫裡的作用是非常大的，色彩和體積都由光來決定。光從哪來，從哪消失，都直接影響了形體的轉折和色彩冷暖的變化。有了光後，很平的畫面馬上有了體積感。確定主光源後，後面每筆的刻畫都要圍繞這個主光源來展開。

光定好後，就要開始添加細節設計了！開始進行臉部細節刻畫。我需要這個角色有豐富的內心世界，所以眼神的刻畫顯得尤為重要。細長的眼睛加上威嚴的神情，使主角看起來更有"巾幗英雄"的氣概。

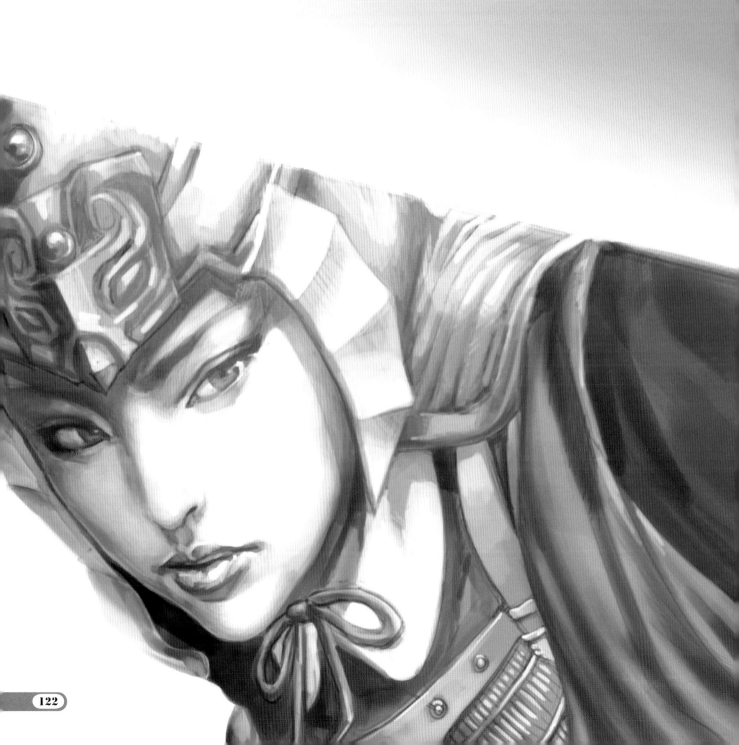

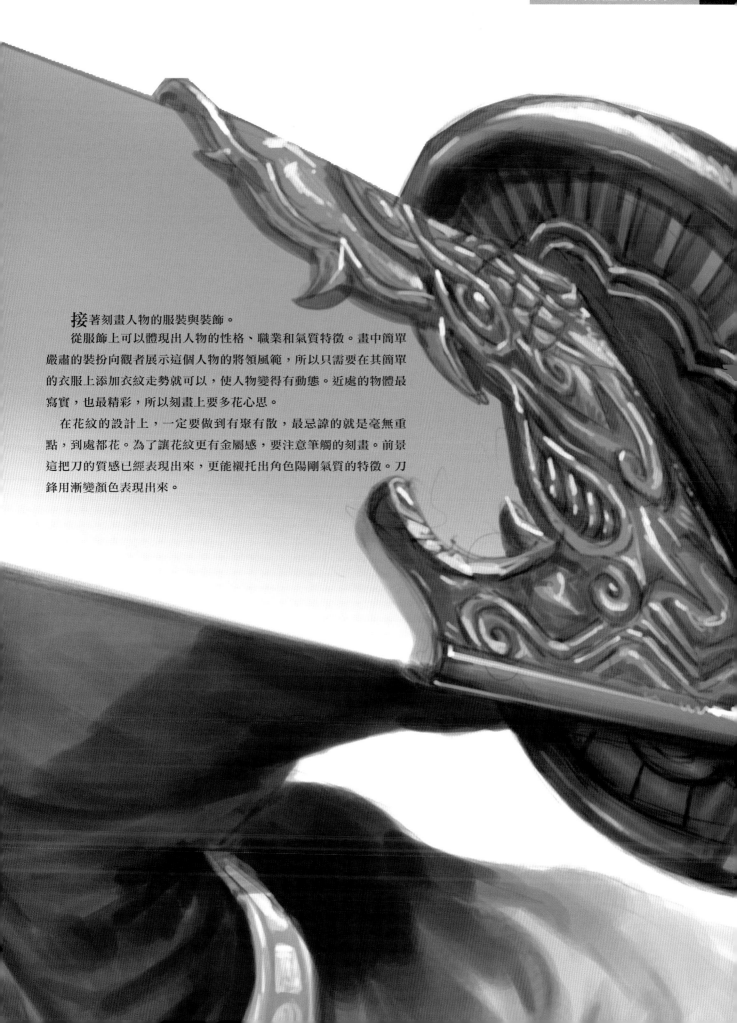

接著刻畫人物的服裝與裝飾。

從服飾上可以體現出人物的性格、職業和氣質特徵。畫中簡單
嚴肅的裝扮向觀者展示這個人物的將領風範，所以只需要在其簡單
的衣服上添加衣紋走勢就可以，使人物變得有動態。近處的物體最
寫實，也最精彩，所以刻畫上要多花心思。

在花紋的設計上，一定要做到有聚有散，最忌諱的就是毫無重
點，到處都花。為了讓花紋更有金屬感，要注意筆觸的刻畫。前景
這把刀的質感已經表現出來，更能襯托出角色陽剛氣質的特徵。刀
鋒用漸變顏色表現出來。

灰階稿基本上已經完成。接著是色彩，先添加一個"加深顏色"模式的圖層，為畫面添加色彩。先為皮膚罩了一層肉色。然後再添加一個"覆蓋"模式圖層，提亮高光部分。

再另增新的"顏色"模式的圖層，選用金色來做角色盔甲和刀柄，更能表現角色的地位特殊；紅色的披風和藍色的衣衫搭配是為了烘托角色的性格特質，看起來不花俏也具有將領的風範。再加圖層細微調色讓整體容合，這樣的色調能體現出角色的陽剛氣質。接著再建個"覆蓋"模式圖層，對比出金邊的光澤，體現貴族的華麗。主角的頭盔顏色和髮飾跟前景物品保持同色系。

接著簡單處理背景，大筆觸畫背景，渲染背景氣氛。在這裡用的是接近油畫的筆刷，這樣可以使背景的處理更放鬆，更有繪畫味道，也能反襯出前面角色刻畫的細膩，可以拉出鬆緊關係和空間感。

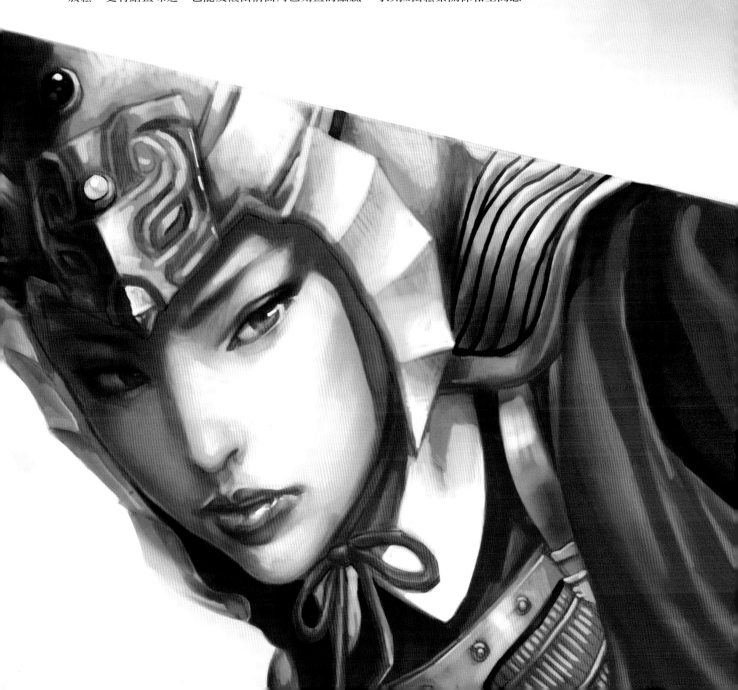

作品完成後，將注意力移至畫面的重點，面部、胸部稍做細微調整，讓畫面精益求精。

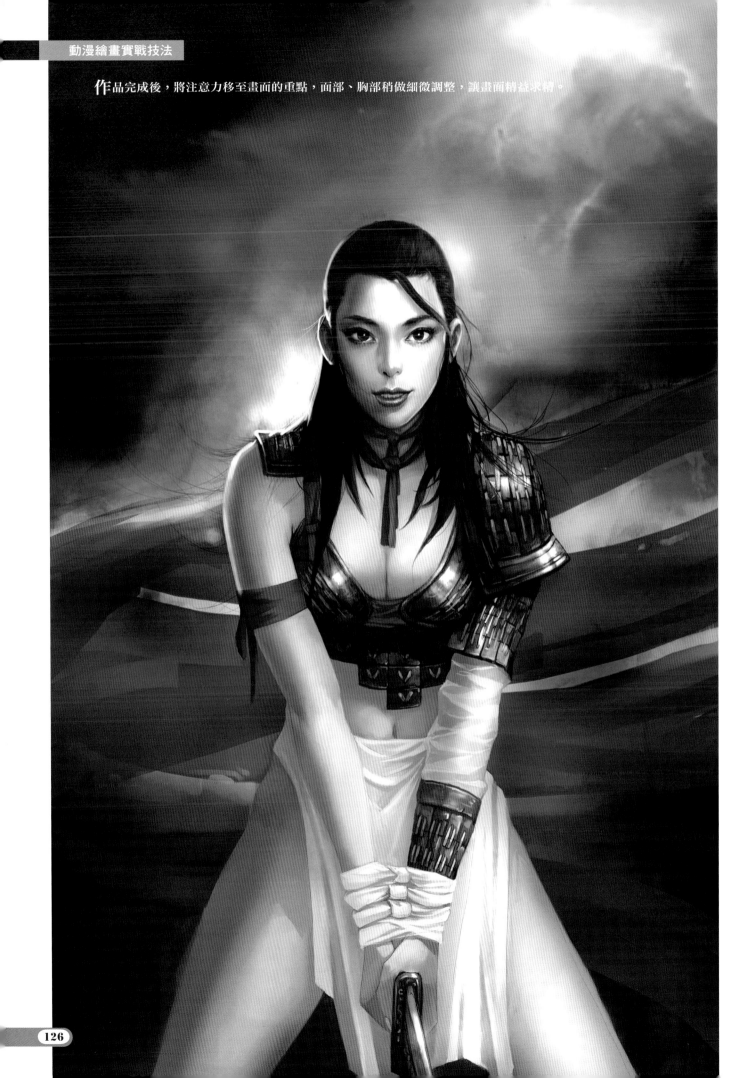

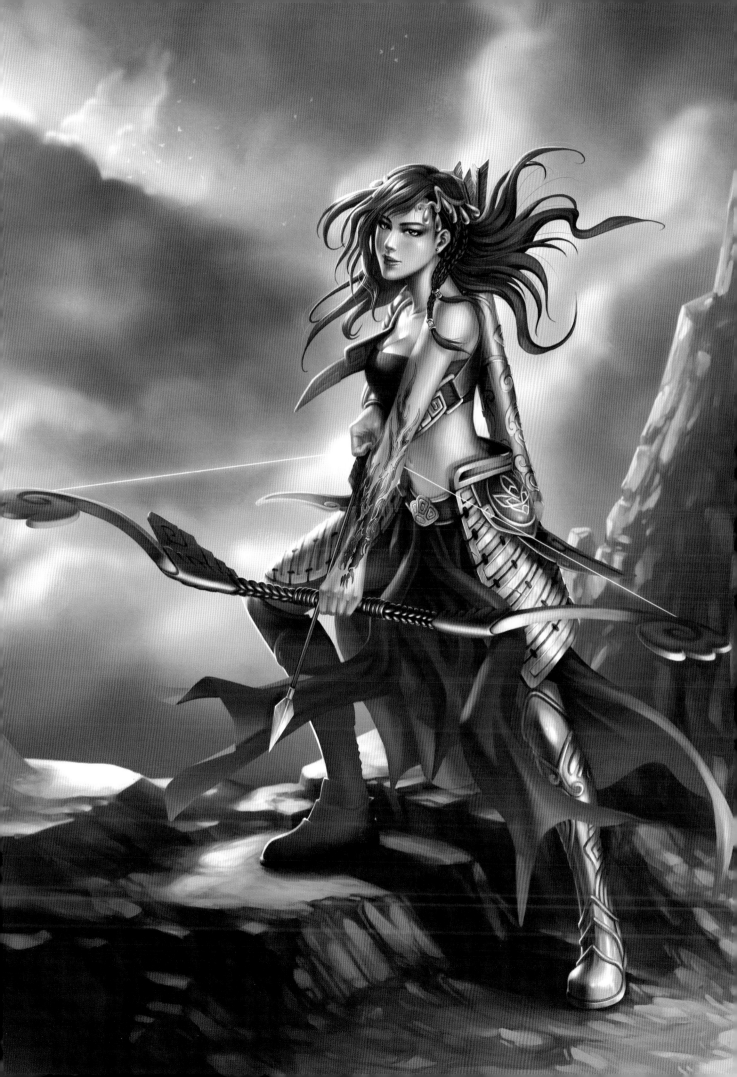

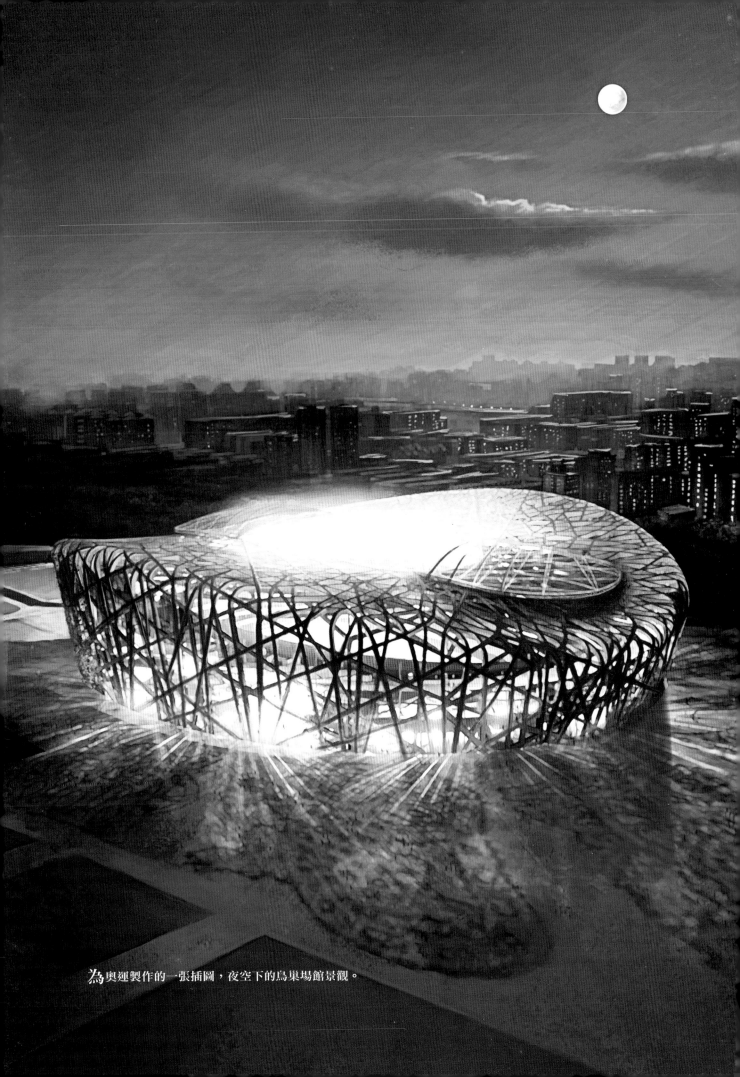

為奧運製作的一張插圖,夜空下的鳥巢場館景觀。